普通高等院校"十三五"艺术与设计专业系列教材

立 体 构 成

（第 2 版）

主　编　陈祖展　文　艺
副主编　赵露荷　刘　峰　滕　娇
参　编　全　斌　高峻岭　许媛媛

清华大学出版社
北京交通大学出版社
·北京·

内 容 简 介

本书立足于文化创意产业和设计行业的发展需要，结合构成教学特点，融合现代设计教育的新理念、新思维、新方法，加入数字化与3D打印等前沿技术与训练手段，内容简明紧凑，结构合理，信息量大，涵盖面广。具体内容包括绪论、构成要素、形式要素、材料与技术要素、构成形式与表现、立体构成在设计中的应用与作品欣赏。本书图文与案例分析涵盖当今设计热点与潮流，既可以帮助学生理解教学内容，又能拓展学生视野，启发学生创意思维，提升学生鉴赏能力。

本书可作为艺术设计类、环境艺术类、工业设计类本科及高职高专学生的教材，也可作为造型艺术类学生的参考教材，以及广大艺术设计工作者和艺术设计爱好者的参考资料。

本书封面贴有清华大学出版社防伪标签，无标签者不得销售。

版权所有，侵权必究。侵权举报电话：010-62782989 13501256678 13801310933

图书在版编目(CIP)数据

立体构成 / 陈祖展，文艺主编 . —2 版 .—北京：北京交通大学出版社：清华大学出版社，2018.9（2025.1 重印）
普通高等院校"十三五"艺术与设计专业系列教材
ISBN 978–7–5121–3665–6

①立… II.①陈… ②文… III.①立体造型–高等学校–教材 IV.①J06

中国版本图书馆 CIP 数据核字（2018）第 179572 号

立体构成
LITI GOUCHENG

责任编辑：	韩素华
出版发行：	清华大学出版社　　邮编：100084　　电话：010–62776969
	北京交通大学出版社　邮编：100044　　电话：010–51686414
印 刷 者：	北京虎彩文化传播有限公司
经　　销：	全国新华书店
开　　本：	185 mm×260 mm　　印张：11　　字数：275 千字
版　　次：	2018 年 9 月第 2 版　2025 年 1 月第 4 次印刷
印　　数：	11 001～12 000 册　定价：58.00 元

本书如有质量问题，请向北京交通大学出版社质监组反映。对您的意见和批评，我们表示欢迎和感谢。
投诉电话：010-51686043，51686008；传真：010-62225406；E-mail：press@bjtu.edu.cn。

前言 Preface

世界已经进入创意经济时代，人们对生活的追求不仅是物质的，更是精神的，设计不只是满足功能，更需要注重创意。随着创意产业与数字技术的飞速发展，创意设计人才供不应求，高校人才培养正面临转型与挑战。构成教育不仅对传统造型艺术作用重大，还对当代设计教育及相关领域（建筑、室内、环艺、产品造型、动漫、视传与媒体艺术等）影响深远，构成教学不仅是造型设计的重要基础，更是训练创意思维的重要手段。但当前的构成教学似乎陷入了"鸡肋"的境地，因教学模式僵化，训练方法脱离设计类专业实际需要而被认为"可有可无"。当前的重点不是质疑构成教学的有无，而是要优化构成教学模式，更新教学理念、内容与方法，让它与时俱进，目标明确，充满活力。

本书在第一版的基础上进行了修订与优化，重点调整图片与案例分析，引入大量代表当今设计热点与思潮的图例、作品与训练方法等，案例丰富，应用性强，参考价值大。修订的重点是面向创意行业对设计人才培养的需求，结合构成教学的特点，融合当代设计教育的新理念、新思维与新方法，加入数字化与3D打印等前沿技术与训练手段，内容简明紧凑，结构合理，前瞻性强，信息量大，涵盖面广。

本书既可作为设计类专业本科与高职高专学生的教材，也可作为创意行业与造型基础相关设计工作者的参考资料。

本书的编者都是来自构成教学和专业设计教学第一线的教师，他们对构成和设计的关系深有体会，能保证本书的目的性与前沿性。在修订本书的过程中，编者得到了广大师生的大力支持与帮助，他们所提供的图片与作品为本书的优化增添了不少光彩，在此表示真诚的感谢。

因时间匆忙，修订的部分图片与资料（包括网络资源）未能与原作者取得联系，敬请理解与谅解，并在此表示诚挚的谢意。因编者水平有限，本书必然存在不足之处，望广大读者不吝赐教。最后感谢北京交通大学出版社的大力支持，本书的修订不是最好，但力争更好。

编　者
2018年8月

立体构成

目录
Contens

第一章　绪论 ··· 1
　第一节　立体构成的概念 ··· 4
　第二节　立体构成的起源、现状及趋势 ·· 5
　　一、立体构成的起源 ··· 5
　　二、我国立体构成的现状 ··· 9
　　三、立体构成的发展趋势 ·· 11
　第三节　学习立体构成的意义 ·· 15
　　思考与练习 ··· 16

第二章　构成要素 ·· 17
　第一节　点、线、面、体 ··· 18
　　一、点 ·· 18
　　二、线 ·· 21
　　三、面 ·· 25
　　四、体 ·· 28
　第二节　色彩 ··· 32
　　一、色彩的概述 ··· 32
　　二、立体构成中色彩的性质 ·· 32
　第三节　肌理 ·· 36
　　一、肌理的表现形式 ··· 37
　　二、肌理的作用 ·· 39
　第四节　空间 ·· 40
　　一、空间与实体 ·· 40

二、空间与时间 ……………………………………………………… 41
　　三、空间形态 ………………………………………………………… 42
　　思考与练习 …………………………………………………………… 44

第三章　形式要素 ……………………………………………………… 45

第一节　比例 …………………………………………………………… 46
第二节　平衡 …………………………………………………………… 51
　　一、平衡概述 ………………………………………………………… 51
　　二、平衡的形式 ……………………………………………………… 53
第三节　量感 …………………………………………………………… 57
第四节　空间感 ………………………………………………………… 60
　　一、制造空间的紧张感 ……………………………………………… 62
　　二、强化空间的进深感 ……………………………………………… 64
　　三、空间的流动感 …………………………………………………… 68
第五节　错视感 ………………………………………………………… 69
　　一、形体错视 ………………………………………………………… 69
　　二、空间错视 ………………………………………………………… 71
　　三、运动错视 ………………………………………………………… 73
第六节　立体造型 ……………………………………………………… 76
思考与练习 ……………………………………………………………… 78

第四章　材料与技术要素 ……………………………………………… 79

第一节　材料种类 ……………………………………………………… 80
第二节　材料的特性 …………………………………………………… 82
第三节　材料的加工和成型技术 ……………………………………… 85
　　一、材料的加工 ……………………………………………………… 86
　　二、加法工艺 ………………………………………………………… 87
　　三、减法工艺 ………………………………………………………… 90
第四节　新材料的利用 ………………………………………………… 93
思考与练习 ……………………………………………………………… 96

第五章　构成形式与表现 ……………………………………………… 97

第一节　线立体构成表现 ……………………………………………… 98
　　一、线立体的概念 …………………………………………………… 98
　　二、线立体的分类与性质 …………………………………………… 98
　　三、线立体的空间构成 ……………………………………………… 102
思考与练习 ……………………………………………………………… 108

第二节 面立体构成表现 ··· 108
 一、面立体的概念 ··· 108
 二、面立体的分类与特性 ··································· 108
 思考与练习 ··· 119
第三节 块立体构成表现 ······································· 119
 一、块立体的概念与特性 ··································· 119
 二、块立体的分类与特性 ··································· 119
 三、块立体的构成形式 ····································· 119
 思考与练习 ··· 125
第四节 柱式表现 ··· 126
 一、柱结构的概念 ··· 126
 二、柱结构的分类与特性 ··································· 127
 思考与练习 ··· 128
第五节 仿生结构表现 ··· 128
 一、仿生结构的种类 ······································· 128
 二、仿生结构制作的要点 ··································· 130
 三、制作步骤与注意事项 ··································· 130
 思考与练习 ··· 131
第六节 复合式表现 ··· 131
 思考与练习 ··· 134
第七节 计算机辅助设计与表现 ································· 134

第六章 立体构成在设计中的应用与作品欣赏 ·················· 143

第一节 立体构成与现代设计的联系 ····························· 144
第二节 立体构成在建筑环境与景观设计领域的应用 ··············· 147
第三节 立体构成在产品设计中的应用 ··························· 154
第四节 立体构成在展示设计中的应用 ··························· 155
第五节 立体构成在包装设计中的应用 ··························· 157
第六节 立体构成在动漫设计中的应用 ··························· 161
第七节 立体构成在界面设计中的应用 ··························· 165

参考文献 ··· 169

第一章

绪 论

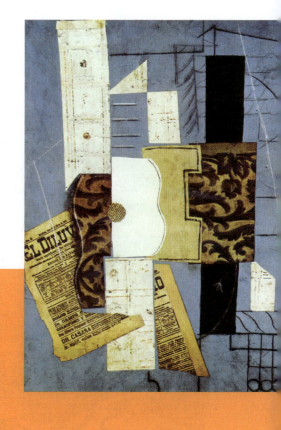

进入21世纪，现代科学与信息技术的飞速发展正在改变着人们的生活方式。随着物质生活的日益丰富，人们在生活中已开始注重精神功能，"设计"的目的就是满足这些精神功能的需求。立体构成是艺术设计领域中研究三维造型活动的基础学科，而大自然就是一个恒定的三维空间，我们与周围的建筑、树木、河流、山川、海洋等物体共同构成了一种和谐的空间关系（见图1-1～图1-4）。

图1-1 沙漠驼铃

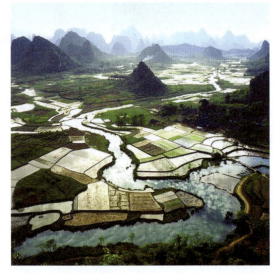

图1-2 桂林水乡

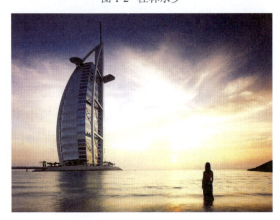

图1-3 迪拜大酒店

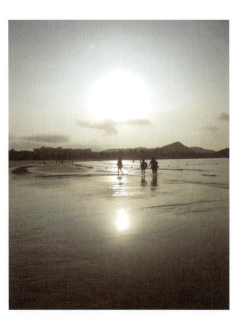

图1-4 海滩晨曦

构成教学从19世纪初的包豪斯设计学院开始，历经20世纪，100多年的教学和设计实践的考验，在当今的艺术设计教学中，仍然占有重要的位置与分量。在当今诸多的设计领域，大到建筑与室内空间（见图1-5～图1-7），小到家具与日用品，无论其功能属性、工艺材料，还是外观造型与体量尺度等方面，都是经过设计师精心研究与设计的（见图1-8～图1-11）。设计的推陈出新促使设计师不断产生新的创意，而这恰好就是立体构成研究与训练的本质目的。

图1-7 酒店内景 丁晓斌

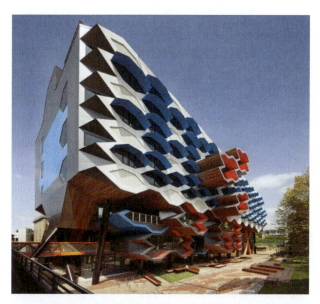

图1-5 澳大利亚拉筹伯大学分子科学研究所

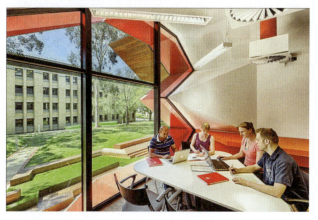

图1-6 澳大利亚拉筹伯大学分子科学研究所内部空间

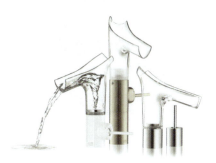

图1-8 Axor Starck 水龙头设计

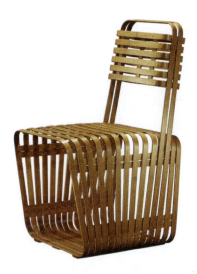

图1-9 家具设计——椅君子 石大宇

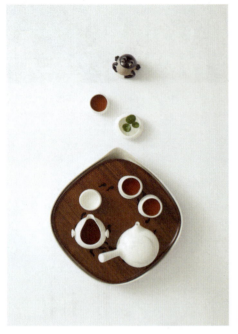

图1-10 产品设计——哲品茶具

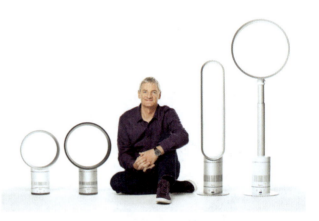

图1-11 产品设计——戴森无叶风扇

第一节　　立体构成的概念

　　立体构成作为"三大构成"课程体系之一，同平面构成、色彩构成一样，其主旨也是引导学生了解造型观念，训练学生抽象思维能力、设计表达能力，以及培养学生的审美观。与其他两门课程不同的是，立体构成以研究空间立体造型为主要内容，它是各种立体设计的基础学科。那么何谓立体构成呢？

　　所谓立体构成，是指在三维空间中，将形态元素按照视知觉规律、力学原理、审美法则创造出实际占据三维空间的形体。简而言之，立体构成就是以材料的纯粹或抽象的形态为基础，运用力学与视觉美学原理，通过一系列的技术手段与对材料的巧妙运用所进行的立体构造，并能从不同的方向对造型进行观察的行为。整个立体构成的过程就是一个从分割到组合或从组合到分割的过程。任何形态都可以还原到点、线、面，而点、线、面又可构成众多新的形体，抽象的点、线、面是立体构成最基本的组成要素。因此，立体构成研究的重点在于探索空间中纯粹三维立体形态的形式美感及造型规律，阐明立体设计的基本原理，从而为基于此的种种现代设计艺术提供创造视知觉形态的经验和规律（见图1-12～图1-15）。

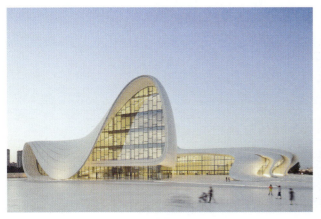

图1-12　阿利耶夫文化中心

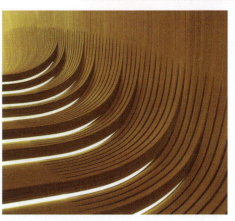

图1-13　阿利耶夫文化中心内部设计1

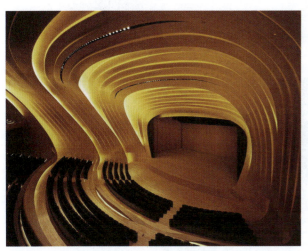

图1-14　阿利耶夫文化中心内部设计2

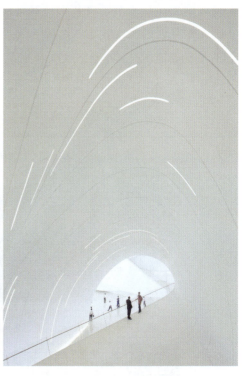

图1-15　阿利耶夫文化中心内部设计3

第二节　立体构成的起源、现状及趋势

一、立体构成的起源

1."构成"与构成主义

构成（composition）的概念首先是构成主义奠基人塔特林（俄国）提出的。在20世纪上半叶的西方设计领域，基于现代艺术流派的影响，构成成为一种极为盛行的表现风格，如法国立体主义、荷兰的风格派与俄国的构成主义。

法国立体主义（cubism）是20世纪最重要的前卫艺术运动流派，对后来各种形式的现代派艺术都产生过不同程度的影响。法国立体主义主要代表人物有乔治·勃拉克（Georges Braque）、巴勃罗·毕加索（Pablo Picasso）和保罗·塞尚（Paul Cézanne）等。立体主义主张从多个视点观察对象，将事物逐一加以分解，然后再按结构重新组建物体的形象，即将对象的多个侧面同时展现在观众的面前。立体主义开创了综合表现手法的先河，如将彩色纸片、旧报纸、木纹纸和电车票等材料贴到画面上，这是一种全新的艺术表现手法。在艺术语言和形式特征上，立体主义采用几何体，如圆柱体、锥体、立方体、球体等表现客观物象。乔治·勃拉克曾说："我必须创造出一种新的美……这种美在我看来就是体积、线条、块面和重量……并且通过这种美来表达我的主观感受。"（见图1-16～图1-19）

图1-16 montenegro I 弗兰克·斯特拉

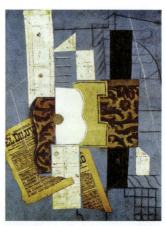

图1-17 吉他 巴勃罗·毕加索

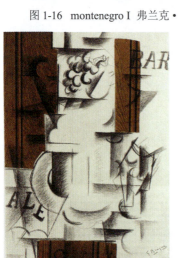

图1-18 水果碗和玻璃杯 乔治·勃拉克

图1-19 世界的起源 康斯坦丁·布朗库西

1917年，荷兰风格派运动力求摆脱传统自然的模式，主张新的造型观念，把抽象、清晰、简单作为美学原则，坚持追求几何元素及结构的独立性和可视性，重视和运用空间结构、数字的抽象概念及单纯的原色和中性色。主要代表人物有杜斯伯格、里特维尔德、蒙德里安等。图1-20的画面由矩形、三角形、半圆形、扇形及多边形构成。里特维尔德"红蓝椅"形式简洁，结构完全采用简单的几何形分割，色彩采用三原色，它是风格派思想的典型视觉陈述（见图1-21）。

图1-22 红黄蓝构图 蒙德里安

图1-20 玩牌者 杜斯伯格

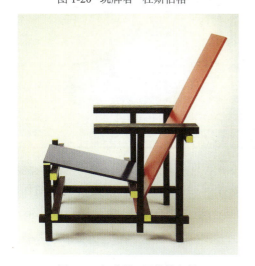

图1-21 红蓝椅 里特维尔德

图1-22将绘画语言限制在最基本的因素：直线、直角、三原色和三非原色上。

在荷兰风格派运动发展的同时，俄国产生了构成主义运动。他们认为形与色的视知觉是艺术设计的真谛，形色对比所产生的情感力是视觉艺术的本质。他们主张简洁、清晰、有秩序的艺术原则，积极追求工业化时代艺术与设计的表达语言，且注重新材料的运用。这场运动的代表人物有弗拉基米尔·塔特林、朗姆·加博等。塔特林设计的第三国际纪念塔以其新颖的结构形式（见图1-23），表达了赞美新技术、崇尚工程的美学思想。

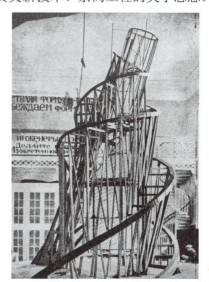

图1-23 第三国际纪念塔 塔特林

2. "包豪斯"理论与立体构成

1919年,德国著名建筑家、设计理论家沃尔特·格罗皮厄斯(Walter Gropius)创建了包豪斯设计学院(见图1-24与图1-25),这是世界上第一所完全为发展设计教育而建立的学院。包豪斯设计学院成立之初,格罗皮厄斯聘请到第一批的3名教员,雕塑家格哈德·马克斯(Gerhard Marcks)、画家莱昂内尔·费宁格(Lyonel Feininger)和约翰尼斯·伊顿(Johannes Itten),其中伊顿对于包豪斯的发展起到非常重要的影响。伊顿是最早把"构成"作为设计教学基础课程的人,在他的基础课视觉训练教学中,学生必须完全掌握平面、立体形式、色彩和肌理。1921年,荷兰风格派艺术运动的领袖杜斯伯格来到魏玛,他将构成主义观念带入包豪斯设计学院,从而促使构成教学占据主导地位。1923年,莫霍利·纳吉加入包豪斯设计学院,他将构成主义带进了基础训练,强调形式和色彩的客观分析,注重点、线、面的关系,通过实践,使学生了解如何客观地分析二维空间的构成,并进而推广到三维空间的构成上。其后,艾尔伯斯首创了以纸板材料进行艺术教学的方法,让学生在不考虑任何附加条件的情况下,充分利用材料的性能和巧妙的构造,研究纸质材料的空间美感变化,从而奠定了立体构成的基础。至此,现代设计的基础课程——三大构成基本成型。

 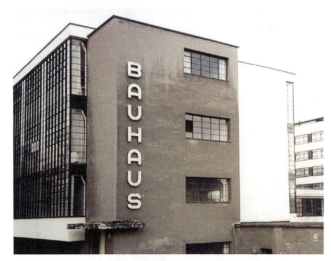

图1-24 格罗皮厄斯　　　　图1-25 格罗皮厄斯设计的包豪斯设计学院校舍

包豪斯设计学院第三任校长密斯是其设计理念的杰出代表,他1929年为巴塞罗那世博会设计了德国馆,其室内的"巴塞罗那椅"尤其著名(见图1-26)。包豪斯设计学院虽短暂存在14年(1919—1933年),1933年4月被纳粹政府强行关闭,但对于现代设计产生的影响却非常深远。

图1-26 密斯设计的"巴塞罗那椅"

（1）包豪斯设计学院奠定了现代设计教育的结构基础。目前世界上各个设计教育单位，乃至艺术教育院校通行的基础课，就是包豪斯首创的。这个基础课结构，把平面和立体结构的研究、材料的研究、色彩的研究三方面独立起来，是视觉教育第一次比较牢固地奠定在科学的基础上。

（2）包豪斯设计学院注重理论与实践并举，通过一系列理性、严格的视觉训练程序，启发学生观察世界的新方式；同时开设印刷、金属、家具木工、织造、摄影、壁画、舞台、书籍装订、陶艺、建筑、策展等不同专业的工作坊，培养学生精准的实际操作能力。这种教学方式在当时传统的学院派看来是十分另类的，但它后来却几乎成为全世界现代艺术和设计教学的通用模式，即"工作室"教学制度。

（3）包豪斯设计学院把艺术从一些特定的阶层、民族或国家的垄断中解放出来，归还给社会大众。它通过降低艺术的生产成本、提高艺术的生产效率，

使艺术全面而整体地介入人类现代生活。在我们日常接触的每一件现代工业出产的人工制品与物质景象中，无论是城市建筑、家具器皿、工业产品，还是书籍、影视等都或多或少地可以见到包豪斯的影子。在追求环保和简约生活的当下，包豪斯的理念不仅没有过时，还应予以发扬光大，使之继续造福于人类。

二、我国立体构成的现状

我国的构成教育起步较晚，主要是受日本和我国香港地区的影响。构成教学在我国被概括称为"三大构成"，即平面构成、色彩构成和立体构成。20世纪70年代末，中央工艺美术学院（现为清华大学美术学院）、广州美术学院率先将三大构成作为设计基础课程引入到基础教学中。至20世纪80年代末，经过10年的学习和探索，构成教学已深入到全国艺术设计类专业之中，如今已成为我国现代设计基础教育的重要组成部分，且是设计类专业（包括装潢设计、建筑设计、环艺设计、景观设计、工业设计、动漫设计、展示设计等）的必修课程。

由于我国立体构成教学起步较晚，加上传统的教学模式与训练方法已不能满足现代生活与设计的需要，教学效果不理想，立体构成教学似乎成为"鸡肋"。当前立体构成教学主要面临以下现实问题。

（1）立体构成基础教学未能联系专业设计。立体构成课程引入我国高等学校艺术教育几十年，通过这些年的构成教学，我们不难发现，立体构成教学中出现了违背构成原则和训练目的、步入形式主义歧途和程式僵化的弊端。现在的立体构成教学和专业设计之间还存在很大的断层，学生的基础训练与日后专业设计脱节，在一定程度上限制了学生的个性发挥和创造思维的培养。学生反映，所学的立体构成知

识不知道该怎样应用于专业设计之中，这就需要教师利用好的教材加以正确引导。

（2）训练模式趋于单一。当前在立体构成课题训练时，学生满足于按照某种特定的格式填充、安排形与色的位置；作业缺乏创意、千篇一律，如教师常常要求学生做一些"折""切""割"的练习，继而是"线性构成""块状构成"的练习，学生们便为"折"而折，为"切"而切，训练总摆脱不了一些程式化、机械化。虽然学生对"形式美"法则的运用有一定的认识，但作为专业的基础课而言，它是为后续的专业设计课程所进行的基础训练，不能只停留在纯粹的造型训练阶段，应有更丰富的训练内容与形式。怎样让立体构成训练能契合实际需要，做到与时俱进，是教师该思考的问题。

（3）计算机技术对立体构成教学的影响。构成教学从诞生至今，已有近100年的历史了，随着科技的发展、时代的变化，构成的教学内容与形式应加以改变。以计算机作为平台的数字艺术设计手段正对构成教学产生很大影响，尤其是三维软件给立体构成教学带来了全新的表现效果与视觉冲击（见图1-27与图1-28）。而近年来开始被热捧的3D打印技术也随着实验设备费用的降低逐渐走入高校课程教学的课堂（见图1-29与图1-30）。计算机辅助设计正全面影响艺术设计领域，作为基础课程的立体构成教学无疑将面临表现形式方面的挑战。

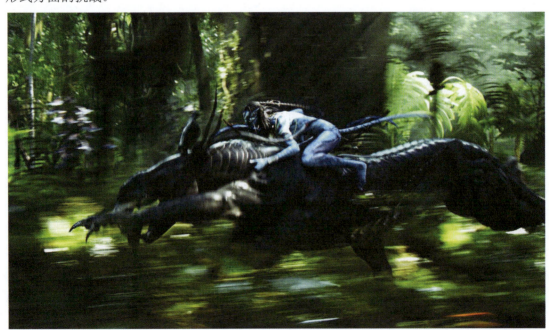

图1-27　阿凡达（美国）

图1-28 冰河世纪（美国）

图1-29 3D打印构成

图1-30 3D打印的伦敦艺术展作品

三、立体构成的发展趋势

立体构成教学随着现代设计教育的发展而呈现新的发展趋势，传统的教学模式、手段、设备技术等均不能满足其发展需要。

1. 构成形态多元化

当前立体构成教学重视纯抽象几何形态，忽视自然形态，强调"一切作品都要尽量简化为最简单的几何图形"，使强烈的几何形设计风格影响今天的产品设计，缺乏人情味、自然趣味与原创性。因此，在立体构成教学中需要克服表现方法上的枯燥和形式趋于单一的局面，不能过于强调理性分析及抽象性训练，而忽略生活原型对直观感受的启发，从而使立体构成训练达到培养学生的造型感受力、直观判断力和多向思维能力的目的。例如，仿生构成设计早已在建筑、景观雕塑、产品设计和包装设计等方面得到广泛应用，其生动活泼的形态很受人们喜爱；但在立体构成教学与训练时显然对此关注不够，学生训练时感到枯燥乏味，造型空洞单调，显然忽视了对生活与大自然的观察与感悟。

另外,随着科技的飞速发展,在数码技术的推动下,立体构成已经发展为与声、光、电等技术相结合的具有闪光、旋转、震动、音乐等"运动"特征的全新的构成艺术形态,带给观众前所未有的视觉震撼(见图1-31与图1-32)。这种新的构成形态被称为"光、动"立体构成。

图1-31　计算机分析光的构成1　河口洋一郎　　　图1-32　计算机分析光的构成2　河口洋一郎

2. 重视材料的情感属性与形态心理

立体构成材料的情感属性很少被人关注,人们只看重形式美,注重构成法则与规律。从精神层面来看,物体的材质所赋予的情感属性更能影响人的内心,引发情感共鸣(见图1-33～图1-35)。

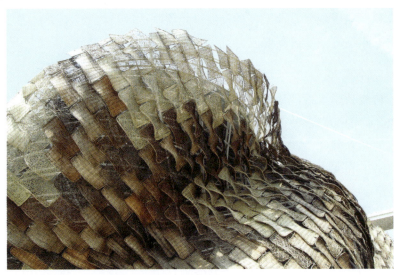

图1-33　上海世博会西班牙馆局部(藤质编板)

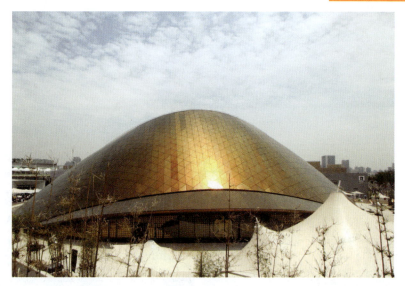

图1-34 上海世博会阿联酋馆（不锈钢板）

图1-35 上海世博会英国馆（亚克力管）

形态心理在以往的立体构成教学中不被重视，因为人们只喜欢关注形体的外表特征，对其形态所带来的深层次的心理感受与反映探讨不够。事实上，心理学的发展与应用已深刻地影响到各个方面，尤其在艺术设计领域。西方发达国家早已开始普遍研究形态心理并应用于设计实践，这也是他们在现代设计方面领先于世的重要原因。

3. 虚拟设计与表现

立体构成的表现手法不断丰富，随着信息技术的发展，计算机辅助表现已成为现实。其"虚拟"性为立体构成的创造提供了自由度与灵活性，其效果令人惊喜，甚至使人感到震撼。计算机辅助技术对传统的立体构成教学模式提出了挑战（见图1-36～图-38）。

立体构成

图1-36 计算机设计的三维动画场景1

图1-37 计算机设计的三维动画场景2

图1-38 计算机设计的三维动画场景3

第三节　学习立体构成的意义

立体构成紧紧围绕着对材料的形态、肌理、色彩、空间、美感、形式、思维方式、构造技术和物质精神等一系列问题的探讨及基本知识与技能的训练。作为设计专业的基础性课程，学习立体构成，无疑对学生立体空间思维的训练、空间感与体量感的培养、立体空间造型能力与表现技巧及审美能力的提高具有重要意义。

1. 训练创意思维

立体空间又称三维空间或三度空间，相对于二维平面空间是真实、客观存在的空间。在这个真实的三维空间中，物体所呈现的形态并不是永恒不变的，而是随着我们视角的变化而变化。这就要求处于三维空间中的设计者所创造的物体是可感知的、真实的、立体的、全方位的、多视角的。

然而与此相反，在生活中，习惯的平面化思维方式已经形成了一种固有模式，很难改变，物体在脑海中的印象也往往是一个固定视角下永恒不变的平面"形状"。这是立体构成学习的难点，同时也是重点。立体构成的学习着重于训练学生的立体空间思维，培养空间构思的能力，这对其今后专业的学习是非常重要的。

2. 培养空间感与体量感

对于物体空间与体量的把握即为立体感觉。我们生活在一个真实而变幻莫测的立体世界，所有物体形态都是可感知的，并且随着我们视角的变换而变换，因此培养立体感尤其重要。而立体感的培养离不开对空间感及体量感的理解与把握。立体构成正是在真实的三维空间中进行全方位、多视角的形态创造，集中培养了空间感与体量感。这对于从事艺术创作的工作者都非常重要，甚至会直接影响其艺术创作品质的优劣。

3. 提高造型能力与表现技巧

立体形态会随着角度的不同而变化，因此，在创造过程中需要反复体会、推敲，考虑立体形态本身的同时，还要兼顾形态与空间的关系及其变化，使之在立体空间中呈现最完美的形态。与平面形状不同，材料的使用也会直接关系到立体形态的空间效果。因此选用何种材料、工艺，都包括在立体造型能力训练的范围之内。

学生立体造型能力的强弱，会直接影响其今后专业设计的学习。学习立体构成需要很好的逻辑思维能力，即运用演绎、归纳等方法，将材料形态在三维空间中进行合理、有序的组合，从而达到意想不到的效果。正是由于立体构成的创造过程会产生很多偶然效果，更要求设计者要完美、准确地表现立体形态。只有及时把握这些偶然的效果，才能迅速地提高造型的表现力。

4. 提高审美能力

立体构成是在真实的、可感知的三维空间中的形态创造，这种创造的前提是遵循空间造型的形式美法则。三维空间中的立体形态本身的创造在遵循形式美法则的同时，立体形态与三维空间的关系处理也是在遵循形式美法则，这些法则主要包括重复、渐变、特异、对比、比例、节奏、韵律、对称、均衡和调和等。

思考与练习

1. 简述立体构成的概念及其在设计领域的应用。
2. 查阅包豪斯设计学院的设计作品，了解其对现代设计教育的影响。
3. 讲讲立体构成的发展趋势及现代科学技术对其有哪些影响。

第二章
构成要素

立体构成

宇宙万物中所有的形体都可以解构成点、线、面、体等基本要素。立体构成主要是以这些基本要素作为研究形态的基础，认识形态与现实的联系，以及形态训练在专业设计中的应用与影响。立体形态要素是指构成形态的必要元素，是存在于环境中的任何有形态的现象，如形（由点、线、面、体构成）、色、肌理及空间等（见图2-1）。

图2-1　由点、线、面等元素构成的室内空间

第一节　　点、线、面、体

一、点

1. 点的概述

点在几何学中是个纯粹的抽象概念，只有位置，没有长度、宽度及深度，更没有大小、形状、方向；点是零维空间（零次元）的虚体，如数学中的小数"点"。而在立体构成中，点可以是具备长度、宽度、深度三维空间的实实在在的实体，如下雨时天空中的雨点、在雨中漫步溅落在裤腿上的泥点等；点也可以是软件界面应用中的虚点，如英文字母中的点、画面上小型几何要素等。点是造型上最小的视觉单位，因为点具有凝聚视线的特征，所以往往成为关系到整体造型的重要因素。在立体构成中，点的概念不是绝对的，而是一种相对的比较。当人和蚂蚁在一起比较时，蚂蚁是一个点；当人和一架飞机比较时，人就是一个点了；而当飞机与天空比较时，飞机又是一个点了。所以，形成点的感觉是由它周边的环境所决定的，其产生原因是与周围环境相对而言的，空间环境的大小决定了形态的点化

感觉。

2. 点的形态与分类

在立体构成中，点可分为虚点和实点。实点是指在形态构成中以现实形态呈现出的点，也就是在感觉中比较"弱小的形态"。在一定的范围内，任何以具体物质材料所构成的，面积、体量弱小而直观的视觉形态所显现出来的各种比较小的局部形态都属于实点的范畴，如夜空中的星星、河滩边的石头及服装上的一些纽扣装饰等（见图2-2～图2-4）。

虚点很抽象，但在视觉关系中有独特而重要的功能。虚点不占有空间，更不具有材料、形状和色彩等具体物质特征。各种能够感知其存在却又不具有实际面积、厚度、形状和色彩等具体形态特征，以零维空间使人们意识到其存在的抽象位置，都属于虚点的范畴。虚点在视觉关系中，仅是一种借助现实形态在空间位置上的相互关系而被人感知的抽象概念，如起点、顶点、中心点等。

点的构成，可由于点的大小、点的亮度和点之间的距离不同而产生多样性的变化，并因此产生不同的效果。同样大小、同样距离排列的点，会给人整体统一的感觉，从而产生线感，但相对显得单调、呆板，尤其当点与点之间的距离越小时，就越接近线和面的特性（见图2-5与图2-6）。不同大小、不同距离排列的点，会产生层次丰富，富有立体感的效果，能产生三维空间的效果（见图2-7）。

图2-2 夜空中的星星"点"

图2-3 由圆形石头构成的"点"

图2-4 服装上的纽扣"点"

立体构成

图 2-5 图中点的排列形成了"线"

图 2-6 "点"的疏密排列会逐渐形成"面"

图 2-7 点不同距离排列形成"三维空间" 吕燕婷

案例分析 1：图 2-8 是由珍珠"点"串成项链"线"然后环绕紧密，产生比较明显的圆"面"效果，但因珍珠点的大小完全一致，整体显得单调、呆板，且缺少空间感。

图 2-8 "点"的密集排列形成了"面" 邓伟华

案例分析 2：图 2-9 是一张南极洲雪地中的企鹅图片，企鹅群因视觉透视的原因而产生近大远小、错落有致的"点状"分布，能让观者产生较强的空间感；其自然的组合关系更呈现一种和谐的形式美的构成效果。

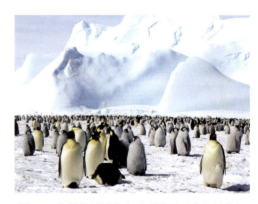

图 2-9 企鹅的远近分布而形成了"点"的空间

二、线

（一）线的概述

线是点移动的轨迹，在几何学中，线是具有位置和长度的一次元，没有宽度和深度，点移动方向的变化会产生曲线和直线的差异；而立体构成中的线是具有长度、宽度和深度三维空间的实体，是指相对细长的立体形态。立体构成中的线不仅有粗细、长短的变化，它还有软硬的区别。在三维空间的实体中，线的粗细限定在必要的范围之内，与周围其他视觉要素比较，必须能充分显示连续性，且长度、宽度和深度任一因素占有绝对的长，该实体就会呈现出视觉上的线感（见图2-10～图2-12）。

图2-10　夜空中的礼花扩散的"线"感

图2-11　星空中的流星雨的轨迹形成"线"

图2-12　自然界中的蜘蛛网"线"

线在立体构成造型中有很重要的作用，相对于点来说它的形式更丰富。线能够决定形的方向，并有一定的律动性和弹性。线元素通过不同组合方式，可以在空间上创造一种轻巧的、流动的形式美的意境，能构成千变万化的空间形态。此外，线可以形成形体的骨架，

成为结构体的本身,也可以成为形体的轮廓而将形体从外界分离出形体来。

(二)线的形态与分类

线具有多样的形态,主要分为直线和曲线两大类。

1. 直线

直线直率简洁、目的性强、强而有力,具有男性化的特征。直线可以分为垂直线、水平线、斜线。垂直线具有严肃、庄重、刚毅、挺拔向上的性格(见图2-13);水平线能使人联想到地平线,它具有静止、安定、平和、伸展之感,容易产生横向扩展的感觉(见图2-14);斜线则能使人联想到不稳定、动荡,是富于动感的线元素形态(见图2-15与图2-16)。

图2-13 挺拔有力的垂直线——新加坡丹戎巴葛"摩天组屋"

图 2-14　无印良品的海报中地平线带来的广阔、延展、宁静的感受

图 2-15　斜拉的钢索有一种起伏的律动感

图 2-16　打破单调斜线组合元素的灯具设计
Arik Levy（以色列）

　　线根据其形态的不同，会给人们带来不同的心理感受。垂直线和水平线都给人以稳定感，断面尺寸较大的直线形，会使人产生稳定、规范、强有力的感觉；而断面尺寸较小的直线形，则产生一种纤细、锐利的效果。斜线则有前进、飞跃、冲刺的动感，可以使造型充满活力。粗线给人刚强有力的感觉，而细线会给人纤小、柔弱的感觉；光滑的线条会给人细腻、温柔的感觉，而粗糙的线条会给人粗犷、古朴的感觉。因此，不同线的选择，对立体形态的整体效果的表达是不同的。

2. 曲线

　　立体构成中的曲线，会使人产生优雅舒适的感觉。曲线具有丰富的变化，又有一种弹力和动感，呈现柔软、温和、幽雅的情调，从总体上来看它具有女性化的特征。曲线可以分为几何曲线和自由曲线。几何曲线较为规范、有次序、严谨，带有机械的冷漠感，但它缺乏个性，是可以复制出来的曲线形；自由曲线带有随机性，往往不可复制（见图 2-17 与图 2-18）。

立体构成

图 2-17　北京奥林匹克公园中带有韵律与动感的曲线雕塑

案例分析：图 2-19 与图 2-20 是学生做的几何曲线的立体造型练习作业。前者用纸做成大小渐变的圆形，并穿插不同的色彩，既有几何曲线的理性与次序，又有一种活泼与动感；后者用铁丝做骨架，用毛线包缠、张拉，虽能体现几何曲线特点，但略显呆板，形式美感不足。

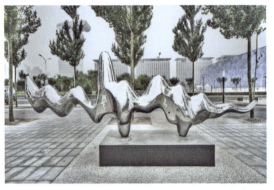

图 2-18　创意木质家具——产品设计中曲线的柔美与雅致　Bae Se Hwa（韩国）

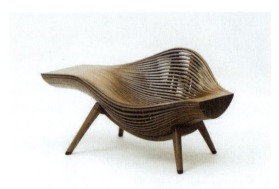

图 2-19　几何曲线构成　刘臻彧

图 2-20　自由曲线构成　范江涛

三、面

1. 面的概述

面是线的移动轨迹，也是体块的断面、界限、表面的外在表现，任何具有一定面积的物体外表都可以看作是面。立体构成中的面有别于几何学中的面，它是具有长度、宽度和深度三维空间的实体。面的视觉内涵轻薄而伸展，介于线状材与块状材之间。面形态因视觉的转换会呈现线或体的特点（见图2-21～图2-24）。面的侧面切口具有线的延伸感，正面又具有体的厚实感。面虽然有厚度，但其厚度相对于长度和宽度来说要小得多，只要把面进行简单的加工，就可以产生体块。就如一张纸虽然很薄，但几十、上百张纸叠在一起就是一本书，几本书叠在一起就有体量了。因此，面相对于三维立体来说，其二维特征更为明显。凡是具有轻薄感，只要其厚度、高度和周围环境比较之下显示不出强烈的实体感觉时，它就属于面的范畴。

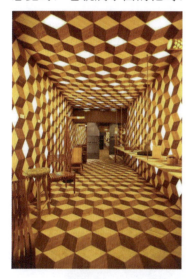

图2-21　竹计划　面的体块感　石大宇

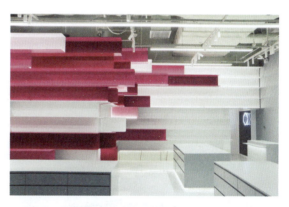

图2-22　广州 Call me MOSAIC 书店设计中面构成所体现出的线的纵深感1

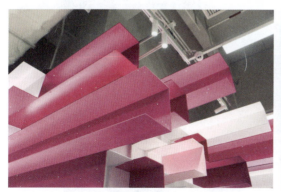

图2-23　广州 Call me MOSAIC 书店设计中面构成所体现出的线的纵深感2

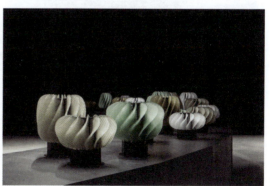

图2-24　会旋转的玻璃灯具中面所围合而成的体感　Raw Edges（以色列）

2. 面的形态与分类

面是视觉上最有效的媒介物，因为任何立体形态都是由面组成的，它大致上可以分为直线面和曲线面两大类。不同形状的面给人的视觉感受也不同，如直线面会给人一种简洁、单纯、尖锐、硬朗的感觉，它由直线形立体形态的面的边缘线限定，所以直线面自身显得不够自由，在形态上表现出男性化坚毅、有力的特点（见图2-25与图2-26）。而曲线面会给人一种饱满、圆浑、自然、活泼、丰富、温柔的感觉，曲线形立体面形态的边缘是由曲线限定的，具有曲线所表现的心理特征，在形态上表现出女性化柔美的特征（见图2-27与图2-28）。

图2-25 动画画面叠加构成体感

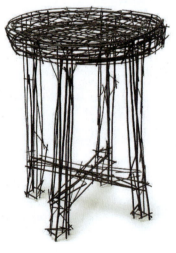

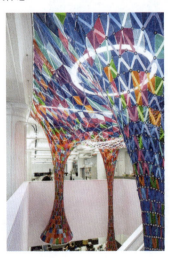

图2-26 线状面构成椅子　Jinil Park（韩国）　　图2-27 室内装置中面的轻薄感（SOFTlab）

第二章 构成要素

图 2-28 魅惑的褶皱曲面 三宅一生（日本）

图 2-29 曲面视觉标志设计

案例分析 1：图 2-29 是曲面视觉标志设计。界面由具有包裹与保护语义的曲面为承载体，体现了科技与人类之间的亲近与交互。让用户在使用新奇产品的过程中不会产生过多的不安全感与不确定心理，使用者得到更为柔和、亲近的视觉感受。

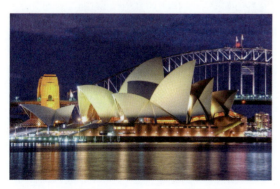

图 2-30 曲线面建筑造型（澳大利亚悉尼歌剧院）

案例分析 2：图 2-30 是澳大利亚的悉尼歌剧院。从远处望去，歌剧院像是浮在海上的一丛奇花异葩；上部有许多白色壳片，争先恐后地伸向天空，又如海上的白帆。引人遐思的无限曲线面立体形态相对规整，它是用类似于贝壳的几何形体作为它的基本元素来造型，总体上带有一丝理性的严谨。

四、体

1. 体的概述

就严格意义来说,自然中的任何形态都可以看成"体",体在造型学上表现为球体、立方体和圆锥体3种基本形态。体是由面包围闭合而产生的体积感,在几何学中体是具有位置、长度、宽度及深度的立体实体,它是可以看得见,摸得着,具有连续的表面,可表现出很强的量感和空间感,能最有效地表现三维空间的立体造型(见图2-31~图2-34)。

图2-31　木立方体

图2-32　计算机设计的各种几何形体

图2-33　体块元素的立体构成1　桓锋

图2-34　体块元素的立体构成2　巩龙晓

2. 体的形态与分类

自然界中的体千差万别,按照立体形态可以把体块分为平面几何形体、几何曲面体、自由曲面体、自然形体。

（1）平面几何形体的形体表面平滑，有直线、棱线。它给人以简练、大方、稳定的心理感受。如正三角锥体、正方体、长方体、多面体、棱柱体等。平面几何形体可以是四个或四个以上的平面以其边界线相互衔接在一起所形成的封闭空间，也可以是平面直线移动的结果（见图2-35与图2-36）。

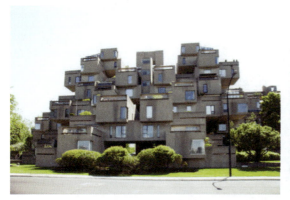
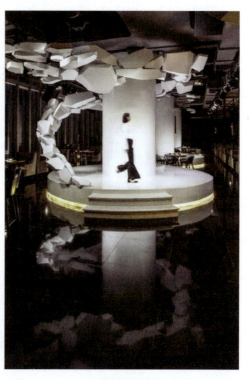

图2-35　平面几何体建筑（加拿大蒙特利尔）　　图2-36　重庆Y2.space元色餐厅室内空间的几何体构成

（2）几何曲面体的秩序感强、规范、完美。它的表面是几何曲面或曲面与平面的结合，一般是由几何曲面构成的方块体或回旋体，也可以是曲面的移动或平面、曲面的旋转，如圆柱体、球体、圆锥体等（见图2-37与图2-38）。

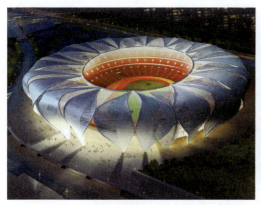
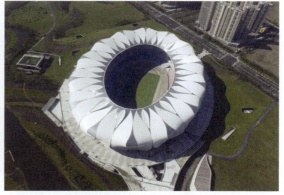

图2-37　杭州奥体中心　　　　　　　　　　图2-38　杭州奥体中心俯瞰

（3）自由曲面体表面为自由曲面或其他形式，多变化，呈现自由形态的体的构成。自由曲面构成的立体造型形式多样，有自由曲面体，自由曲面的回旋体、流线形体，看上

去给人活泼、丰富、优美的感觉（见图2-39与图2-40）。

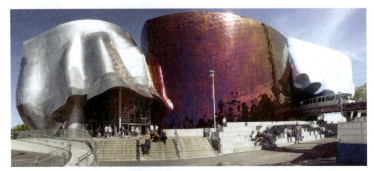

图2-39 自由曲面体——美国西雅图体验音乐博物馆

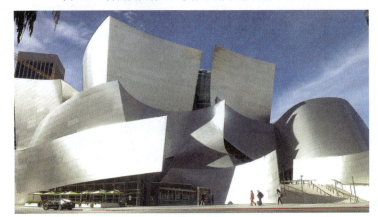

图2-40 自由曲面几何体建筑——美国华特·迪士尼音乐厅

（4）自然形体是指自然环境中无规律、偶然性强，自然形成的一些偶然形态。它让人感到淳朴、自然、亲切（见图2-41）。

图2-41 自然形体

第二章 构成要素

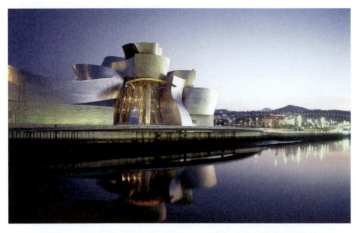

图 2-42 自由曲面几何体建筑——西班牙古根海姆博物馆

案例分析 1：图 2-42 是西班牙古根海姆博物馆。其旋转的外形，表面是高度反光的钛合金板，建筑造型上充分利用自由曲面体与平面体相结合，形态活泼多变，体块自由穿插，被誉为可以与"悉尼歌剧院"相媲美的现代标志性建筑。

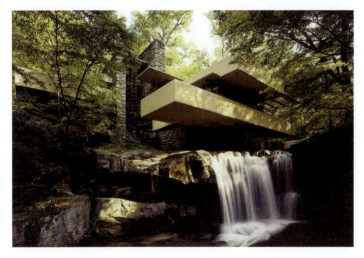

图 2-43 平面几何体建筑——美国流水别墅

案例分析 2：图 2-43 是美国著名建筑师赖特设计的"流水别墅"。别墅外形强调块体组合，且以平面几何体为构成元素，建筑带有明显的雕塑感。两层巨大的平台高低错落，一层平台向左右延伸，二层平台向前方挑出，几片高耸的片石墙交错着插在平台之间，很有力度。流水别墅在体量的组合及与环境的结合上均取得了极大的成功，在现代建筑历史上占有重要地位。

第二节 色 彩

一、色彩的概述

　　色是另一项构成形态的重要元素。宇宙万物除了空气之外，绝大部分物体都具有各种各样的颜色。色是构成五彩缤纷世界的重要部分，因而在立体构成中讨论色的重要性就不言而喻了。

　　从物理学角度看，色彩是不同波长的光波通过视觉神经传达到大脑的一种电磁波。而光的物理性质是由光波的波长和振幅所决定的。振幅决定了光的强度，也就是光表现出来的明暗；波长决定了光的色彩与种类。

二、立体构成中色彩的性质

　　立体构成的色彩与绘画和平面设计中的色彩有所不同，因为在立体构成中的色彩是在三维空间中实体表面的色彩，它要受到实际空间光影作用、实际环境因素、材料本身质地和加工工艺等多方面的影响。色彩是立体造型中不可忽视的造型手段，因为每种材料都有色彩，而且它和相邻的材料有内在的联系；它富有表现力，在空间中有一定的意义，同时能在环境中烘托气氛，传达感情等。因此，在立体构成中的色彩有自己独特的要求。它首先要考虑到物体本身色彩的审美效果，其次要考虑到色彩和物体的材料、技术、环境之间的协调关系等。

　　在立体构成中利用色彩可以使造型更明确，立体感更强。也可以通过色彩的明暗来加强空间表现力。立体构成中的色彩因为实际三维空间的存在、作用而相互影响，例如，在现实生活中人们所看到的物体的颜色其实并不是物体的固有色。由于光线角度的不同，物体上的颜色会有所改变，物体表面的色彩必将受到实际空间里光影效果的作用（见图2-44与图2-45）。立体构成中的色彩还要受到工艺技术、材料质地等多种因素的制约。所以立体构成中的色彩有它自身的特殊性，根据来源可分为物体本身的色和人为处理的色两大类。同时，它们还都受到照射在物体上的光源色的影响。

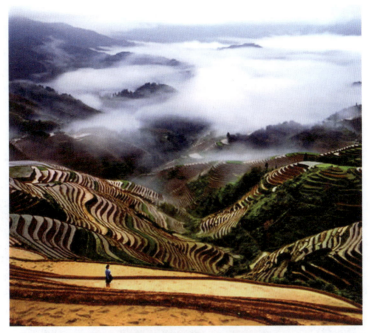

图 2-44 大自然中的色彩

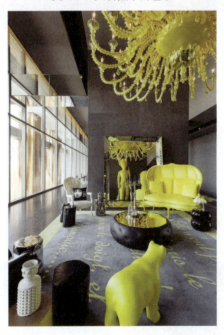

图 2-45 Yoo Panama——室内色彩相互影响 Philippe Starck（法国）

1. 物体本身的色

每种材料都具有自己独特的颜色。在立体构成中利用材料这种天然的、与生俱来的本色，能带来自然清新、顺乎自然、古朴原始的风味，又能很好地体现材质本身的质地美。因此在利用各种材料进行立体构成创作时，最好不要人为破坏材质本身的色彩美。如古铜

色、木纹色能给人古朴的意境（见图2-46与图2-47），如果人为地涂上其他颜色会极大地破坏天然淳朴的意境。

立体构成中的色彩应用，应尽量表现物体材料的本色，物体材料本色通常能更好地展现物体材料的材料属性和质地美感。在我们感知色彩形态表象的同时，色彩还会带给我们心理的感触和联想，如软硬、轻重等。所以在设计中要重视物体的本身色彩。

图2-46 天然木纹的本质色彩

图2-47 金币的本质色彩

2. 人为处理的色

在立体构成中，相同的形态如果配以不同的颜色，就会造成不同的心理和感官效果，如高艳度色彩使人觉得活泼热情，高明度色彩使人觉得明亮、开阔，低明度色彩会使人觉得压抑、沉闷、庄重等。因而，在立体构成创作时，要根据表现主题来考虑材料的性质、原色、色面大小、方位、光源及各元素之间的搭配情况等配以不同的颜色，这样才能很好地在立体构成中利用"色"来表现需要表现的感情效果。有时为了考虑作品的经济性或要给人创造一种意境，抑或要达到一种新的效果，就需要对色彩进行处理（见图2-48与图2-49）。

图2-48 毛线的人工色彩

图2-49 船的人工色彩

在立体构成中应用人为处理的色，需要从三方面着手：①从物理学角度研究色彩作用于形态的表现方法；②从生理学角度研究色彩作用于形态的可见情况；③从心理学角度研究色彩作用于形态的心理效能。

色彩作用于形态具有神奇的魅力。一件平庸的作品可以利用色彩来加以改进；造型生动、构思巧妙的构成形态则可以获得更好的艺术效果。但是，色彩的配置也不是随意的，需要经过深思熟虑，否则将会损害作品的艺术效果。所以不论是利用自然色还是人为处理色，关键是要运用巧妙的方法。如北京紫禁城的红墙和黄色的琉璃瓦，这种人为处理的色彩显示出宫殿的金碧辉煌；又如希腊的帕特农神庙，用大理石来强调天然色与人为色彩的和谐统一。

总之，在立体构成的造型中对材料进行色彩加工时，不仅要考虑到色彩与色彩之间的关系，还应该考虑到色彩与形态、大小、方向等的关系，这样才能全方位地把握色在立体构成中的使用和效果。

案例分析 1：图 2-50 与图 2-51 是学生做的立体构成作业练习。前者采用的手法是面片插接，后者采用线构排列，其构造方式与构成形式比较简单，且略显单调。但二者的共同点是充分利用形体色彩配置，扬长避短，让作品呈现较丰富的变化和韵律感。

图 2-51 立体构成中的色彩 2 学生作品

案例分析 2：图 2-52 为设计师凯瑞姆·瑞席设计的位于德国柏林的 NHOW 酒店，内部色彩与线条淋漓尽致地奔放，那些色彩和纹样，就像轻快的五线谱一样，环绕在人身边，让人仿佛置身于优美的音乐之中。

图 2-50 立体构成中的色彩 1 初明月

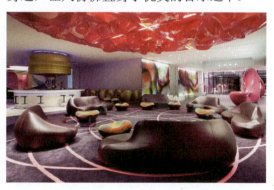

图 2-52 室内设计——NHOW 酒店 凯瑞姆·瑞席

第三节 肌 理

　　肌理指物质材料表面的质感，是材料表面的纹理、构造组织给人们的心理感知与反应。"肌"指的是装饰材料的原始质地，"理"指的是材料纹理、位置、排列方式的安排和组织等。在立体构成中，肌理主要指的是触觉和视觉上的质地感。肌理表面由于其构成的物质不同及构成各物质之间的排列顺序、距离、疏密的不同，会呈现不同的质感纹理。如植物纤维、大理石、金属、木材会给人们不同的肌理感受。

　　肌理不是独立存在的，一般是通过人们的视觉和触觉来感知的，所以肌理还可以分为视觉肌理和触觉肌理。只靠视觉观察来感知物质材料表面的质感，称为视觉肌理。如大理石的质感通过大理石纹理就能获得；萦绕于山顶的云雾，通过视觉可以感受到云海的轻盈与柔软。视觉肌理并不限于平面的组织构造，不管是平面的物质还是立体的物质，只要是用眼睛就能充分感受而不需要直接用手去接触的物质，就是视觉肌理。触觉肌理是可以通过直接接触而感知物质材料表面的质感，通过触觉，可以感觉到物体的冷、热、软、硬、光滑、粗糙等性质，它也是带给人们肌理感受的主要手段。如树木表皮的粗糙感就是靠触觉所感知的，金属与瓷器的肌理也是通过触觉感知的。

　　肌理也是除了色彩之外让我们认识、感知事物外在形态、质感的重要要素，是物质材料的外貌特征。人们在长期的生活经验的积累中，经常通过物质材料的表面肌理判断物质的物理特性，如光滑与粗糙、轻重、疏密等。同时，表面肌理还能激发人们的冰冷与温暖、轻快与笨重、华丽与朴素等心理情感效应。设计师应注重肌理美的应用，不断追求设计中的新材料，让设计作品呈现独特的个性与魅力（见图2-53～图2-55）。

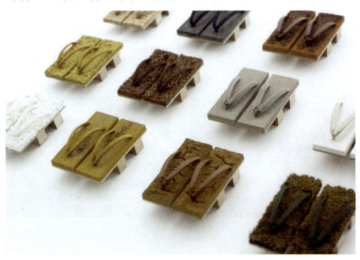

图2-53　木屐肌理　挟土秀平

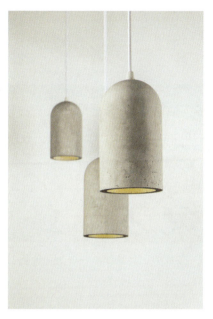

图 2-54 水泥灯具 许刚团队　　　　　图 2-55 犹太人纪念馆的地面肌理

在立体构成中的肌理往往是触、视觉综合性的肌理,既能通过视觉感受,又可触摸得到。触觉肌理主要是由实际材料的状态和视觉点的位置决定的,而视觉肌理主要是通过人的眼睛观察来决定的。所以肌理是人对物质的视觉观察和触觉经验的综合感受。

一、肌理的表现形式

1. 自然肌理

肌理是呈现物象的质感,塑造和渲染形态的重要视觉要素。基本上每种材料都有它本身特有的材质的真实感、节奏感等那份原始的天然特性,这些天然特性具有永恒的魅力,如地面、麻布、沙粒、果皮壳上的纹路等(见图 2-56~图 2-59)。

图 2-56 自然肌理——树叶　　　　　图 2-57 地面肌理

图 2-58 自然肌理——水果皮

图 2-59 自然肌理——干裂的地面

2. 人为肌理

人为肌理就是为了更好地体现内容与材质的和谐统一而形成的效果。由于环境、光线、材料等因素，经常会对某种材料进行肌理处理，如皱褶、敲打、刻痕、挤压、重新排列组合等，以构成另一种不同的新的肌理效果（见图 2-60～图 2-62）。

图 2-60 人为肌理——揉皱的纸

图 2-61 人为肌理——木材垛

图 2-62 人为肌理——屋顶瓦片

二、肌理的作用

　　肌理的创造是一种群体的造型，要求单位形态体积要小，数量要多，而且组合起来的面积要大，否则不可能形成肌理。肌理也没有固定的形态，它具有无限的外延与内涵。在许多时候肌理作为被设计物材料的处理手段，以体现设计物的品质与材料的风格，并作为被人们接受的特定样式及成为时尚的因素。设计者也应不断追求设计的新材料并探索不同表面肌理材料的运用。如图 2-63 ～图 2-66 展示出几种不同手法风格的肌理构成形态，其造型上都体现了节奏与韵律的美学特征。肌理形态构成的课题既是对设计语言和手法的一次专门化训练，也是树立现代材料观，培养创新思维能力的过程。

图 2-63　肌理构成 1　　　　　　　图 2-64　肌理构成 2

图 2-65　肌理构成 3　齐飞　　　　图 2-66　肌理构成 4　学生作品

1. 肌理的立体感

　　一个形态的表面和侧面分别用不同的肌理来处理，就可以增强造型的立体感和层次感。肌理的这一作用，是由肌理的形状和分割配置关系决定的。

2. 肌理的情报意义

　　不同的肌理会提示我们其作用和用途，并可以作为形态的语义符号表现和传达不同的

信息。为发挥肌理的这一作用,在立体构成时,可以将肌理布置为使用时常接触的部位,如瓶盖、开关、按钮等特殊肌理,指导人们对形体的使用(见图 2-67 与图 2-68)。

图 2-67 瓶盖肌理情报

图 2-68 开关肌理情报

第四节 空 间

立体的世界是复杂的,立体构成也是一门研究空间立体造型的学科。空间与人们的生活息息相关。在我们周围所看到的绝大多数物体不仅是具有长、宽的两维空间,而且是具有一定深度的空间立体。在可视、可触的立体世界里,可以从前、后、左、右、上、下 6 个方向观察身边事物,我们看到的是一个包括自己在内的空间延续体。人们生活在广阔的空间里,对空间占有、使用都有不同的要求。空间是由点、线、面占据或围合而成的三维虚体,具有形状、大小、材料等视觉要素,以及位置、方向、重心等关系要素。对于从事与空间立体相关的设计师来说,研究立体空间的含义与它所涵盖的构成因素是在设计中非常重要的基础训练。

一、空间与实体

空间是指在立体形态本身占有的环境中,实体与实体之间的关系所产生的相互吸引的联想环境。形体与空间是互补的,形体依存于空间之中,空间也被形体所限定,任何形体都不能离开空间而存在,空间以一个被占面积的无限扩展为特征,相对于实体形态的虚形,尽管它是摸不到、抓不着的,但作为一个"形",它在视觉上是可以被肯定的,它有自己的空间形式。空间成为一种有效的视觉因素,造型者可以在一个、两个或三个维度上,或者在预先设定的要素之间的可测量的距离上划分出范围。它与实体构成的这些有机的关联性突出了它在形式上的三维性,人们既可以从立体的角度去欣赏形体,又可以从理性和情

感的角度去认识和理解实体与空间的关系（见图2-69～图2-71）。

图2-69　包装盒容器空间　　　　　　图2-70　阿布扎比建筑细部空间（迪拜）

立体构成研究综合形态在空间存在的关系，为整合、重组各种立体关系发挥作用。空间的控制与扩张，也决定于实体和结构的形状。英国著名雕塑家亨利·穆尔认为："形体和空间是不可分割的连续体，它们在一起反映了空间是一个可塑的物质元素"。（见图2-72）我们必须从不同的角度、距离、方向进行观察，在头脑中将这些观察到的物体综合起来；在研究一个形态时，可以从近看和远看等各种角度去观察它，通过这种运动形式在视觉上和心理上把空间再次表现出来。

图2-71　建筑入口的空间　　　　　　图2-72　体块空间

二、空间与时间

空间与时间是相对应的，在同一空间中时间发生变化时，空间就会出现叠加、多镜像的错综复杂的表达方式。如绘画作品《下楼梯的裸女》中并未看见裸女，也没有完整

的楼梯，只能见到一些看来杂乱无章的线条。但是从这幅画中，观者能清楚地看到杜尚对于纯粹绘画语言的逐渐脱离，整个作品都充满强烈的立体主义倾向。他将有关速度的连续信息归纳成整体来表现，造成了空间的"颤动"，使作品产生了主观能动性，并给予观者体会作品的无限空间。这种创作思维让我们在已经赋予的空间当中强化了一种空间延伸的意识，从而启发设计师创造有价值的立体形态。很重要的是，设计师本身把握空间造型基本要素的能力和对这些要素及其组合规律的认识程度正是立体构成课所要学习的内容。

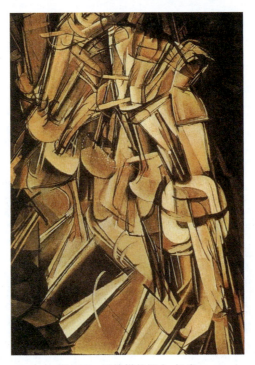

图2-73 下楼梯的裸女 杜尚

三、空间形态

我们不能用孤立的眼光来看待空间，空间的概念既是无限的，也是有限的；它虽然不是可以触及的实体，但就三维立体造型来讲，空间和形体是互为表现的；空间不是虚无的，不是被动的，而是主动的，是实体形成后的必然结果，是富有独特表现力的重要要素。没有足够的空间，形体便无法被容纳，没有一定的形体限制，空间只是一个无限的宇宙时空概念。空间先于形体而存在，但形体决定空间的性质。在形体出现之前，空间可能只是一片空白，其本身没有什么意义，形体出现之后，形体就占据了空间，同时也在形体的内部

和周围限定出了新的空间，这些新空间又反过来影响形体的实际效果。

　　实际的空间形态分为内空间和外空间，被包围的限定的内容就是内空间（见图2-74与图2-75），它的形态相对明确，而包围内空间的就是外空间（见图2-76～图2-78）。外空间相对于内空间属于无形的空间，但外空间同样也是受一定的限定的。内、外空间是相对的。

图2-74　内空间——CBD建筑室内　　　　图2-75　内空间——店面陈设

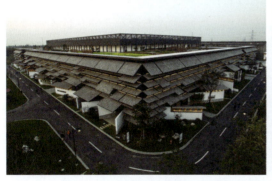
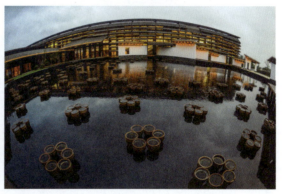

图2-76　外空间——乌镇互联网国际会展中心1　王澍　　图2-77　外空间——乌镇互联网国际会展中心2　王澍

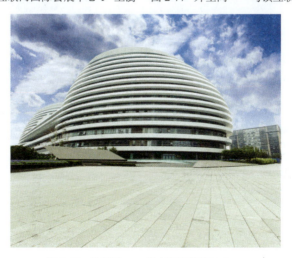

图2-78　外空间——北京朝阳银河SOHO

1. 内空间

内空间是指被包围在形体内的空间，从构成空间形态的原则来讲，主要指不完全包围的内部空间。内空间又可以分为半封闭性的内空间和不封闭性的内空间两种。半封闭性的内空间是指形体不完全封闭而包含在形体内的空间，这种空间形式对视觉有相当强的吸引力和神秘感；不封闭性的内空间是指一种被不连贯的形体限定在一定的空间范围内而成为这些形体之间的内空间。

2. 外空间

外空间是指形体之外的空间，它包围着形体，但也受到形体的制约。造成外空间的形体是开放性的形体，与内空间的形体有很大的区别。外空间有明朗的视觉效果，但空间感不如内空间强，因为它受到形体的限制较小。

空间与形态的关系是密不可分的，就形态的本质而言，实体形态与空间形态是相同的。在许多艺术造型设计中，都可以清楚地感受到空间不是为容纳形态而存在，而是被作为设计内容来表现。如中国园林中的假山造型设计，讲究形体的透、漏、瘦，其中的透、漏就是强调空间要素在假山造型中的运用。亨利·摩尔的雕塑中对空洞的创造也属于这类情况。

当代设计的观念重在创造价值，注重提出新的观念、发现新的开始，那么教学更应具有一种前瞻性。在立体构成课的教学过程中，空间形态方面应该会给我们带来更多的启发和思考，不管是有形的空间还是无形的空间都是我们表达的内容，因为它是一个整体，是通过视觉、触觉、感觉等来面对的完整形态。在立体空间构成中，我们更多的是强调一种感性、一种思维方式；立体构成的空间概念给了我们足够的范围去想象和创造。

思考与练习

1. 点、线、面的立体空间表达（不小于 20 cm×20 cm×30 cm）各两件。
2. 分析作品的形式美，讨论点、线、面的具体创作感受。
3. 折叠、裁剪、曲面、切割、弯曲、板式、柱体、多面体、集合多种练习。规格：不小于 20 cm×30 cm×30 cm 各两件。
4. 应用不同色彩给人们心理上产生的情感，做 12 幅色彩立体组合练习。
5. 利用不同材料表现出的肌理效果的对比关系，做一组立体形态的组合。
6. 结合自己所学的构成知识，做一个自己喜欢的空间立体组合练习。

第三章

形式要素

在设计领域内所说的"构成",是指将一定的形态元素,依据视觉规律、力学原理、心理特性、审美法则进行的创造性的组合。在构成的应用中可以遵循比例、平衡、量感、空间感、错视感来进行创造活动。

第一节 比 例

1. 比例概述

每一件整体的物体都是由几个部分组合而成,体现在立体构成中就是物体的各个部分之间具有良好的关系。整体与个体相互对比的数量关系即称为比例。设计中讲的比例,就是指研究物体与物体之间如何才能达到最佳关系。它们之间对比的数值关系达到了美的和谐统一,被称为比例美(见图3-1与图3-2)。而立体构成的比例就是对各种材料在空间中的位置、面积、长短、粗细、高矮等做出某种规定,使各种元素能通过比例关系体现一种量度上的美感。

图3-1 比例美——书架设计　　　图3-2 比例美——东芝"Light Pool手机"

物体比例之间没有很明确的规定,通常是按比例关系去分配长度、宽度、深度、空间的大小及线的粗细、点的位置、面与面的关系等,并可以由设计者的感觉来决定。影响比例关系的因素很多,设计者在决定构成物的大小时,往往对构成所处的周围环境要做考虑。常见的比例关系有整体与局部的关系,三维空间中的长、宽、深度的关系,线条的长短比例关系,基本元素在视觉空间所占有的比例问题等。法国建筑学家梭亚·布龙认为:"建筑上整体来自绝对的、简单的、可以认识的数字上的比例。"学者朱里安·加代认为:"优美的比例是纯理性的,而不是直觉的产物,每一个对象都潜在于它本身的比例之中。"

2. 比例的分类

比例在立体构成中占据至关重要的位置。正确的比例关系,在视觉上会感到舒适,在整个构图中也会起到稳定、平衡的作用。形体的基本比例关系有固有比例、相对比例和整体比例3种。固有比例是指一个形体内在的各种比例,如长、宽、高的比例(见

图 3-3）；相对比例是指形体和形体之间的比例（见图 3-4）；整体比例是指在整体空间中，组合形体的特征或整体轮廓的比例。整体比例让形体的每个视角看起来都美观（见图 3-5 与图 3-6）。比例的美感自古以来就被人们所认知，古希腊的学者们已经从几何学、哲学的角度来研究比例法则。至今，人类已找到许多比例方法，如等差数列比例、等比数列比例、黄金分割比例等。

图 3-3　沙发的固有比例（长、宽、高）　　图 3-4　羊舍造物计划（高矮、大小、粗细形态组合）
杨明洁

图 3-5　一体成型组合刀具（大小形态）

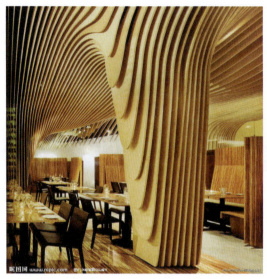

图 3-6 室内空间的大小比例

（1）等差数列比例。以某一数字单位为基础，将它的 2 倍、3 倍、4 倍、5 倍……的数值依次加以排列，如 2，4，6，8，10，…这种前后数值的差永远保持一样比例的数列，称为等差数列。此数列比例一般应用于较为单纯且有规律的构成形式中（见图 3-7）。

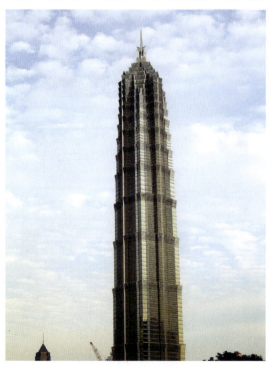

图 3-7 体量与尺度比——中国上海金茂大厦

（2）等比数列比例。将前项乘以公比所形成的数列。例如，设公比为2，第一项为1，则所形成的等比数列为1，2，4，8，16，32，…这种前项与后项都保持固定的倍数所形成的构成形式称为等比数列，这种数列应用在构成中能产生很强烈的渐变比例效果（见图3-8）。

图3-8 等比数列比例——法国巴黎埃菲尔铁塔

（3）黄金分割比例。将一条线分割成长短两段，当短线段与长线段之比等于长线段与总长度之比时，这种分割就称为黄金分割比例，其比值约为1∶1.618。这种比例自古希腊时就被视为最美的比例，如雅典娜神庙、维纳斯雕塑、巴黎圣母院等，以及现代书籍、包装、产品设计等都与黄金分割比例有密切的联系（见图3-9～图3-11）。

图3-9 黄金分割比例——古希腊维纳斯雕塑　　图3-10 黄金分割比例——雅典娜神庙

立体构成

案例分析1：图3-7的上海金茂大厦，它以自下而上的等差数列比例渐变，形成挺拔劲峭的态势，直冲云霄。垂直和水平方向的比例对比也是高层建筑所追求的目的之一，让其与周围建筑对比而更显高耸。

图3-11　黄金分割比例——法国巴黎圣母院

案例分析2：图3-12为上海世博会中国馆，它从外形上看，上部梯形对角线与下部矩形对角线接近平行，比例显得很和谐。周围建筑物与中国馆在尺度上形成对比，突出了中国馆的宏伟、壮大。比例的对比也可以让高层建筑显得尤为高耸，以此增加建筑的美观和城市景观的丰富性。

图3-12　体量与尺度比例——上海世博会中国馆

第二节 平 衡

一、平衡概述

在构成中,将同一形体的不同部分和因素之间既对立又统一的空间(或比例)关系称为"平衡"。平衡是指形体的左右两部分形不同而量相同或相近。对任何一种艺术形式来说,平衡都是极其重要的。平衡原理建立在力学基础上,因而视觉平衡力学不仅体现在形态的各种要素上,同时也体现在物理重量感上,并不单纯是指地球对物理形态的引力作用。它往往以同量式或异量式表达平衡的美感。就如一座建筑物,只有平衡时才会给人坚固、安全、可靠的感觉。当它不平衡时,带给人的感觉则是即将倒塌。因此,在立体构成中很好地理解和运用平衡有着重要的意义(见图 3-13 ~图 3-16)。

图 3-13 对称——牌坊设计

图 3-14 对称——大耳有福餐具 贾伟

立体构成

图 3-15　均衡——Toan Nguyen 模块家具设计

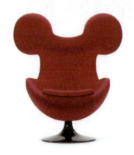

图 3-16　均衡——米奇蛋形椅 Mickey Mivu（斯洛维尼亚）

观察者通过其平衡的状态可以感受到其中各种位置、特征和强度的力的作用，这是静态的作品可以表现动态生命的本质所在，也是立体构成作品所需要追求的境界（见图 3-17～图 3-19）。

图 3-17　网页设计中的均衡构成

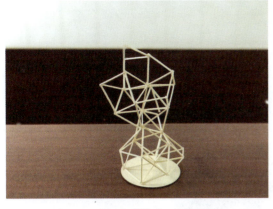
图 3-18 空间均衡构成 学生作业

图 3-19 仿生均衡构成 设计之家

二、平衡的形式

在讨论由位置产生的视觉效果时，我们总会不由自主地注意到平衡的因素，尤其在立体构成作品中，组成它的所有要素的分布必须达到一种平衡状态。平衡的状态大致可分为对称平衡和非对称平衡。

1. 对称平衡

对称平衡即绝对的平衡，在立体构成中它是动力与重心两者矛盾统一所产生的形式，是达成安定感的一种法则。对称平衡能给人以庄重严肃、稳固大方的感觉。许多纪念性、政治象征性和宗教建筑及室内空间中的会议室均喜欢运用对称平衡的构成形式，以此来体现建筑与空间的内涵（见图 3-20～图 3-24）。

图 3-20 对称平衡——印度泰姬陵

立体构成

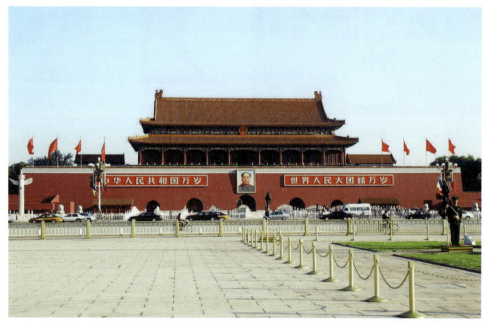

图 3-21 对称平衡——中国北京天安门

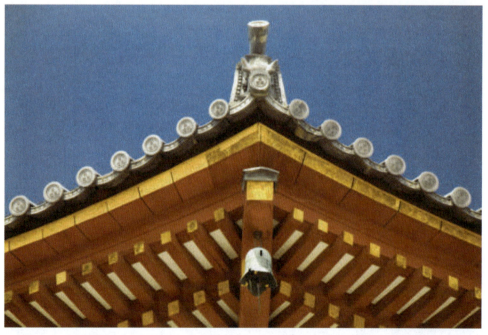

图 3-22 对称平衡 ——建筑翘檐

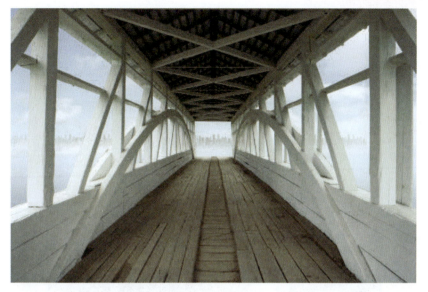

图 3-23 对称平衡——桥道

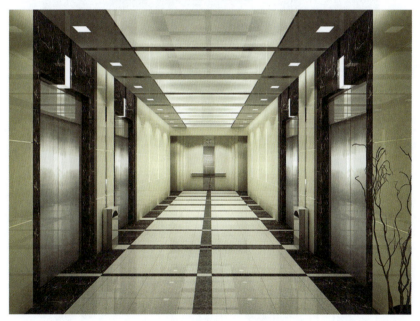

图 3-24 对称平衡——电梯厅室内空间

2. 非对称平衡

非对称平衡，即相对的平衡，又称均衡，是指一个形式中两个相对部分不同，但形体整体量的感觉相似而达到力学的平衡形式。平衡不仅从外部吸引人的视线产生美感，它还具有内部的导向性。这种特性在弯曲和折轴线的不对称平面中得到了充分的体现（见图3-25～图3-27）。

平衡的形体注重强调平衡中心（或重心）。如法国亚眠大教堂平衡的力量来自哥特式塔尖或中心大塔，它们是对平衡中心的有力强调（见图3-28）。

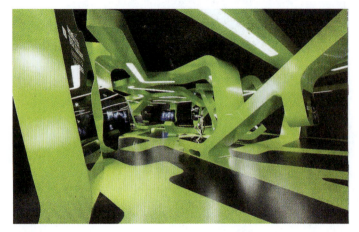

图 3-25 非对称平衡——德国"绿色丛林"

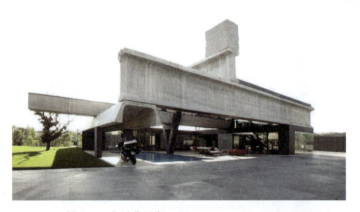

图 3-26 非对称平衡——Hemeroscopium House

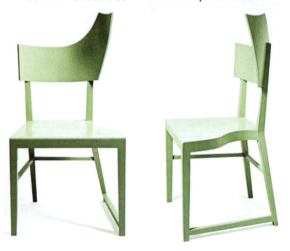

图 3-27 非对称平衡——椅子设计

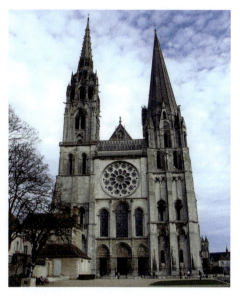

图 3-28 非对称平衡——法国亚眠大教堂

第三节 量 感

量感概述

量感是指对物体的大小、多少、长短、粗细、轻重、厚薄等量态物体的感性认识，它是立体构成中非常重要的要素之一，可以说立体形态在很多情况下是与量感密切相关的。立体构成中的量感是对物体内力运动变化的形体表现的感应，立体感和空间感都是基于量的感觉产生的。物体直观的体量、重量与数量等物理量很容易被区分，但其对人的心理产生的影响就很难说清楚，如厚重感、结实感、轻薄感、速度感与张力等（见图 3-29～图 3-32）。这就表明，量感表现为两个方面，即物理量感和心理量感。

图 3-29 厚重感的建筑

图 3-30 结实感的建筑

图3-31 轻薄感的玻璃幕墙

图3-32 张力与动感

1. 物理量感

物理量感一般是指立体形态的大小，数量聚集的多少，物质的质量等，是能够测量和把握的。物理量感是实实在在的物理的重量感，它与组成形态物体的材质有很大的关系，如果两个物体体积相同，材质不同，则所体现出来的物理量是不同的。物理量是物体存在的一个必然因素，它会随物体的变化而变化，也会随物体的消失而消失（见图3-33与图3-34）。

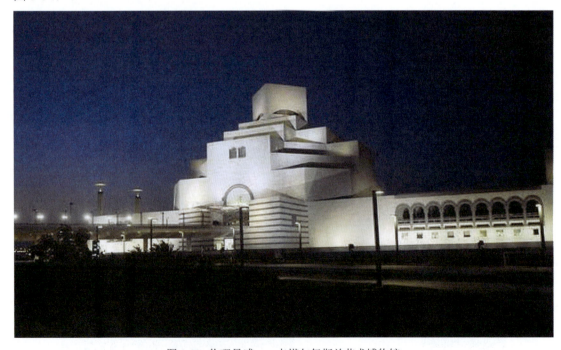
图3-33 物理量感——卡塔尔伊斯兰艺术博物馆

图 3-34 物理量感 STORY 悬浮时钟　Flyte（瑞典）

2. 心理量感

心理量感是指人们感受形态后所产生的心理反应，是对形态结构的结实感、轻柔感，对形态体量的厚重感的一种心理感觉。如同样质量的铁和棉花给人的心理感觉是不一样的；又如我们看到高耸的纪念碑，不由自主地会产生一种景仰敬佩的感觉，这就是心理量感的效应。而心理量感是无法测量的，它的大小取决于心理判断的结果，只能依靠人从对象所蕴含的视觉信息里体会、感受它的本质。如流线形的汽车由于车体线形流畅饱满，充满张力，即使停放不动，也同样具有强烈的速度感（见图 3-35）。

图 3-35 奔驰概念车轻巧而充满速度感

物理量感和心理量感之间既有联系又有区别。心理量感源于物理量感，物理量感又能转化为心理量感。当我们看某个物体时，首先感觉到的是它的物理量感，进而物体外表形态就会在我们的心里留下印象，并能产生某种心理感受，实现物理量感转换为心理量感的过程（从物质转化为精神）。心理量感也会受到多方面因素的影响，如色彩、材质肌理、空间和经验等，所以我们总是认为浅颜色的物体比深颜色的物体轻，事实却并非如此（见图 3-36）。

立体构成中的量感也主要是指心理量感，注重从心理上对形态本质的感受与研究。量感在设计中应用广泛，无论建筑还是工业产品，设计师都会通过量感的效应来表现作品的特点与内涵。

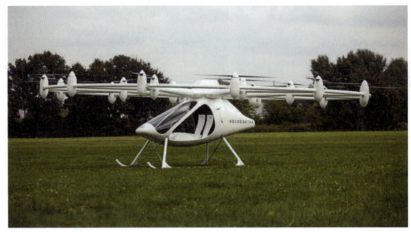

图 3-36　浅色物体质量并不小——德国 18 旋翼直升机

第四节　空　间　感

　　空间感主要指空间内外给人的心理感觉，人们受到空间信息和条件的刺激而感受到空间的存在，空间感主要根据人的触觉与视觉经验来确定。本章所描述的空间感主要是指心理空间，它是具有一定开放性的空间，随着物体在空间的变化所构成的一个视觉心理范围。空间感必须以环境为参照，空间相对于有形实体而言是看不见、摸不着的"虚形"，但在视觉上是可以肯定和感知的。立体构成中的空间感主要研究形体与形态、形体与环境之间的空间关系，当然也包括形体本身的立体感与尺度感（见图3-37与图3-38）。在设计工作中空间感值得探讨和研究，因为每一件作品都能给人以视觉、触觉和心理等方面全方位的感受。无论一件雕塑或一座建筑，它们的存在都应考虑到与周围环境的空间呼应与协调。英国著名雕塑家亨利·摩尔认为："形体和空间是不可分割的连续体，它们在一起反映了空间是一个可塑的物质元素。"（见图3-39）

图 3-37　木筷子构筑的建筑空间　　　　图 3-38　木筷子构成的空间

第三章 形式要素

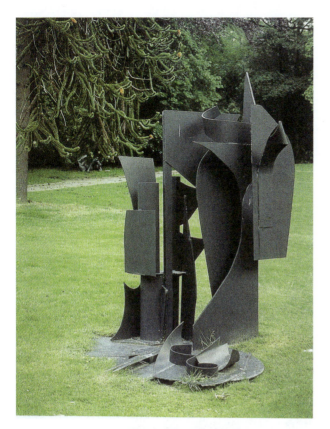

图 3-39 雕塑与空间环境的关系

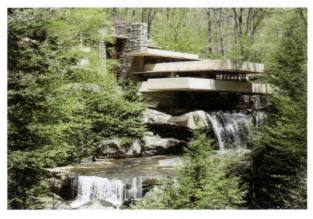

图 3-40 流水别墅

案例分析 1：图 3-40 是美国著名建筑设计师赖特设计的流水别墅，该别墅充分利用地形、水体等自然环境，让建筑形态不是刻意强加于环境，而是自然成长于环境、融合于环境的，是形态与空间环境相互依存的一个典范。

空间以一个被占面积的无限扩展为特征。在三维造型中所运用的空间总是被限制了巨大的规模。造型者可以在一个、两个或三个维度上，或者在预先设定的要素之间可测量的距离上划分出范围。实体被用来取代空间或控制空间的间隔与位置。空间成为一种有效的视觉因素，它与实体构成有机的关联，突出了形式的三维特性。空间可分为物理空间和心理空间两种形式。物理空间即物体所占的空间，具有限定性，是可以测量的，也称为实空间。立体构成的物理空间就是将其中的元素进行组合、分割来进行三维的处理，这个本质上就是物理空间的处理。物理空间处理得好坏，直接影响立体构成作品的效果。物理空间相对比较容易把握。心理空间又称为虚空间，是指没有明确的边界但是人们可以通过平常经验感觉到，它是人们对物体的立体形态的联想所产生的延伸空间。与物理空间相比，心理空间更具有艺术效果。物理空间与心理空间是有直接联系的，一般而言，较大的物理空间容易产生广阔的心理空间，反之亦然。如人们喜欢生活在大的房子里，如果生活在过小的空间里

立体构成

会让他们产生压抑的感觉。空间感主要是指心理空间，心理空间虽不是客观存在的，却给人留下创造和联想的空间，制造空间的紧张感、强化空间的进深感和空间的流动感，这是创造空间感的主要方法。

一、制造空间的紧张感

当形体配置有两个或两个以上的形态要素时，其相互间会产生关联并成为知觉的作用状态。若造型与造型之间的距离较近，则夹在其间的空间间隙会使人感到生动有趣。这是由于相邻配置的造型之间具有强有力的引力，并增强了紧张感。紧张感意味着力的扩张。制造空间的紧张感会面临两个相互关联的问题，一是形态具备从原有状态脱离的倾向，二是两个分离的形态构成一个整体之间的最大距离。如两个形体分离布置，距离多大才合适呢？超越这一最大距离就构不成一个统一整体，反之就使人感到堵塞、拥挤或失去了量感形态分离的意义。而正是这一最大距离构成了视觉和心理上的紧张感（见图3-41～图3-43）。从这个意义上来说，紧张感是分离布置中的最舒适距离。巧妙利用紧张感是设计师的重要任务。

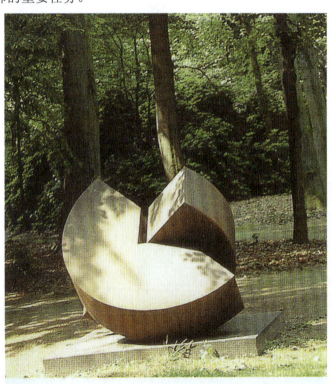

图3-41 形体的空间距离造成心理上的紧张感

第三章 形式要素

图 3-42 窄巷造成视觉心理上的挤压感

图 3-43 空间对人物造成视觉上的挤压感

立体构成

二、强化空间的进深感

立体构成的空间感可以利用视觉经验，通过凸与凹的形式来造成进深感，在有限的前后距离中创造出比有限距离更大的效果来诱发思维想象。立体构成要造成空间感，就要强调进深感觉。加大进深感，可以通过以下几种方法。

1. 透视渐变

由于同样大小的物体，在不同的距离上投影，在视网膜上的映像是近大远小，这种视觉经验告诉我们，物体距离我们眼睛的空间位置远近。利用视觉上的这种透视效果，我们能够强化出空间进深感。人的透视经验一般是大的形体感觉近，小的形体感觉远；形态重叠时，被掩盖的形态显得远；形态相同时，排列间距大的显得近，排列间距小的显得远。这种经验会使人在观察物体时造成视觉错觉，这种错觉能造成立体形态之间及周围的空间距离产生距离感，也就产生了空间的错觉。欧洲的一些教堂建筑，常常利用这种错觉在正面大门采用拱形与小拱形的渐变，造成看似比实际的空间深得多的错觉空间，以强化教堂的空间深度（见图 3-44～图 3-47）。

图 3-44　教堂内部透视空间感

图 3-45 地铁站台透视空间感

图 3-46 小区景观空间透视感

立体构成

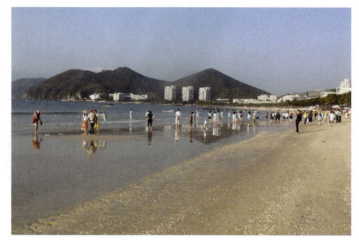

图 3-47 远、中、近形成的空间感

2. 遮挡方法

物体的前后关系往往表现为前一物体的部分挡住后一物体。前面的感觉近，后面的感觉远，如果在遮挡的基础上增加大小的透视变化来增加空间层次感，可以使进深感得到进一步的强调。因此，在要强化进深时，要有意识地制造立体形态的遮挡，用由宽到窄、由粗到细、由虚到实等手法，引导视线向画面深处延伸（见图 3-48～图 3-51）。

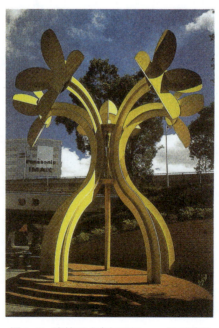

图 3-48 遮挡形成空间远近——景观雕塑

图 3-49 遮挡形成空间远近——景观小品

图 3-50 遮挡形成的空间感

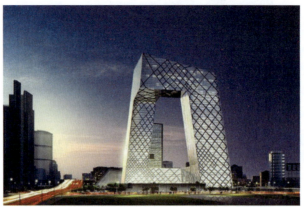

图 3-51 遮挡与透视形成的空间感

三、空间的流动感

空间的流动感指的是空间形态的扩张感,通过物体之间的"分离和联系"创造出空间的渗透和层次,因而创造出空间的流动感。空间流动感在心理学方面被称为是审美注意的转移,人们通过视线的流动和思维的流动来观察整个空间全貌,在这个空间里人们的注意力就从一个物体转移到另一个物体。如此一来,对物体就如同扫描一般,一直扫描下去,最终在人脑里形成一个可感知的整体的空间形象,并产生联想。创造空间流动感可以以形体作为诱导,通过空间之间的分隔与联系来创造出空间层次,使空间感得以扩展,并引领了视线的运动(见图 3-52 与图 3-53)。

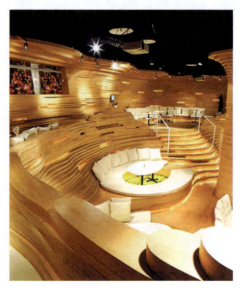

图 3-52 空间流动感在具体设计中的应用 1

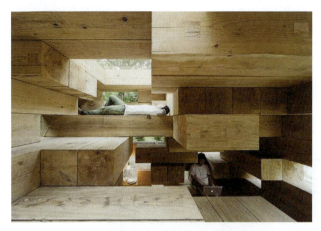

图3-53 空间流动感在具体设计中的应用2

案例分析2： 图3-53是一张室内空间设计图，该空间通过体块的交错搭接、穿插呼应、虚实相生，形成一种既紧张又富有流动感的空间效果，整个空间像迷宫一样生动有趣且有某种暗示性。

立体构成作为一种视觉传达的空间造型，传达给人的信息是感性的。观测者在观测过程中，得到一个体量与空间的印象，并应用已有的视觉经验对其进行加工，从而得出一个体量与空间的判断。这一掺杂进主观意识的空间构造与客观存在的三维造型是不可能完全吻合的。造型者常常利用这一现象构建出匪夷所思的超现实空间构造。立体构成的空间概念有足够的范围去想象和创造，既可以再现写实的物理空间，又可以构思抽象的心理空间，还可以创作虚幻的矛盾空间等。

第五节　错　视　感

人们由于受思维、经验、习惯的影响，在平常生活中对物和人的知觉有正确的反映，也有不正确的反映，这种人脑对事物的不正确反映称为错觉。它是一种知觉现象，广泛地存在于人们的日常生活当中。错觉的种类很多，最常见的就是错视。

错视又称视觉假象，意为视觉上的错觉，它是由于人们的思维、经验、习惯等个人条件的差异所造成的主观视觉感受与客观存在不一致的状况。错视属于生理上的，产生的原因比较复杂。错视的种类很多，本书主要探讨空间立体的"三维错视"。它包括形体错视、空间错视和运动错视。

一、形体错视

原本规则的形状，随着纳入背景的变化，会产生变形的效果，即为形体错视。形体错视指的是视觉上的大小、长度、面积、方向、角度等形体和实际上测得的数字有明显差别的错视。形体错视通常表现为透视错视、光影错视。如图3-54～图3-57所示。

图 3-54 透视错视 1

图 3-55 透视错视 2

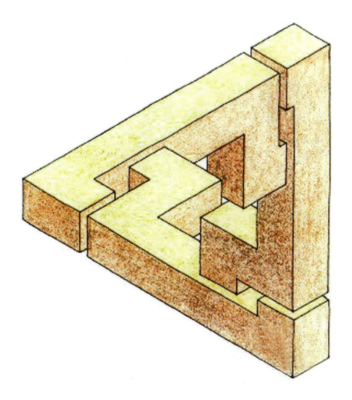

图 3-56　光影错视 1

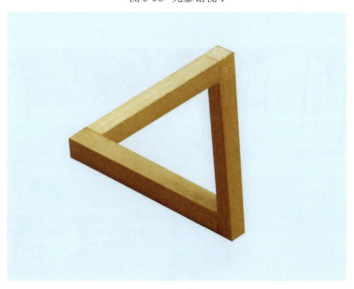

图 3-57　光影错视 2

二、空间错视

空间错视具体表现为本来基于正常逻辑的空间形式与状态因构造方式、光影、颜色和位置的巧合影响发生了变化所产生的视觉现象（见图 3-58～图 3-61)。

立体构成

图3-58 因颜色形成的空间错视

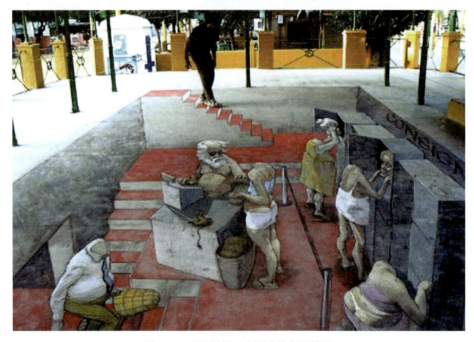

图3-59 因位置的巧合形成的空间错视

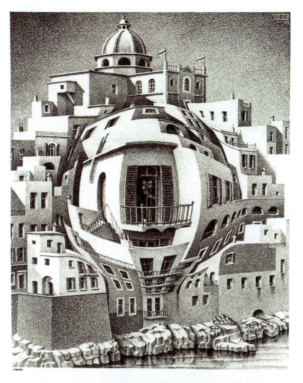

图 3-60　因夸张的构造形成的空间错视　埃舍尔

图 3-61　因矛盾的构造形成的空间错视

三、运动错视

因形体的重心不稳或表面的起伏,让人产生动感的联想,即为运动错视,它是一种心理效应。运动错视常用于雕塑、建筑、产品设计与广告图片方面(见图 3-62 与图 3-63)。

立体构成

错视既给我们的设计与日常生活带来了麻烦，同时也带来了意想不到的效果，要合理地利用并加以矫正，充分把握和利用它有利的一面。如欧洲一些神庙与宗教建筑就利用了视错觉，通过其门柱向中央倾斜，从视觉上使建筑显得更庄重宏伟。

图 3-62　运动错视 1

图 3-63　运动错视 2

第三章　形式要素

图 3-64　隐蔽终端形成错视

案例分析 1：图 3-64 是隐蔽终端（内部支撑结构）形成的错视现象。该图是一景观雕塑设计，设计师巧妙地利用错视手法，让水龙头"悬空"滴水，生动有趣，创意独特，视觉效果令人震撼而富有联想。

图 3-65　形体位置的巧合产生的错视

案例分析 2：图 3-65 是因形体位置的巧合形成的错视现象。图中斜垂的花刚好处于人物的腰臀部位置，花瓣的形态又很像裙子，给人的感觉就是一幅"穿裙子的女人"的画面效果。摄影师与广告设计师喜欢利用这种前后遮挡位置巧合的错视效果来表现设计的主题与内涵。

立体构成

第六节 立体造型

　　立体造型与平面造型有着本质的区别，立体造型主要考虑在实物空间位置上的规划和安排。在立体造型中，只有美的形态才能使观赏者产生愉悦的感官享受，产生美的共鸣，所以美的形式法则是一切造型活动不可缺少的重要原则。立体形态的造型方法，从总体上可以分为抽象与具象两种方法。具象的造型就是以现实的自然形态和人为形态为依据，进行模仿复制，或者是融入作者的创作意图进行艺术处理的造型方法，其形态完全或基本上可以看出所依据的自然形态或人为形态。抽象的造型方法基本上不以现实自然的形态为依据，而是把它们进行概括、提炼，抽象成点、线、面的造型要素，再以作者的主观创作意图为主，进行艺术表现的造型方法，基本上无法看出相对具象的自然形态或人为形态。自然界中的万物都可以抽象、概括成为一些基本形态，它们是具有共性因素的一类形态。这类抽象的基本形态虽然很多，但是最单纯的形态是由两个互相对立的线形——直线系和曲线系构成。最基本的形态是三角形、圆形和正方形。通过各种基本的立体形态的变化和运动，不仅能从一种基本形态演变为另一种基本形态，而且可以组合生成多种多样、相互联系的新的形态，归纳起来有以下几个方面。

　　1. 联结与堆积

　　联结就是形态的加法，是把两种或两种以上的平面形态或立体形态直接粘连、拼合起来。例如，把两个正方形联结起来，就组成一个长方形，把两个四棱柱体联结起来，就组合为一个六棱柱体。相同或近似形状的几何形体集中组合在一起，称之为堆积。用简单的形体的联结和堆积，可以构成复杂的形体。组合方法可以是重复、交替、近似、渐变、特异、对比等。在组合时应具有共同的轴心以体现统一协调。组合体平面宜简洁并向四面八方伸展，各立面变化均衡，切忌以简单的直线状排列。组合体应纵横交错，虚实相生，对比统一。组合体周围各视角内应有良好的透视形象，并注意对其做连续不同角度观看时的时空效果。

　　2. 分切与分割

　　分切恰好同联结相反，是把一种平面形态或立体形态加以分割和切开。例如，连续分割和切开一个长方形，可以得到一系列的正方形或三角形；连续分割和切开一个球体，可以得到两个半球和一系列的球面体。在分切中可以发现新形态，切割后的形态与形态之间若联结起来便可形成一个新的立体空间。分割是对材料的裁切，是对造型体的深度加工，同时也是对材料由平面向立体的转换过程，是塑造和表现形体的重要方法与手段。分割并不要求等分，可以灵活多样，其目的只有一个，使形态更具有独特感和美感。在一定的条

件下对形体进行巧妙的切割，能开拓造型思路。分割形体不宜太简单，使人太容易联想到原形态，但也不宜太复杂、太烦琐。分割分为平面分割和立体分割两种。

（1）平面分割。运用平面材料制作具有立体效果的造型，就需要在平面材料上进行分割或裁切，通过推、拉、折屈、翻卷等方法，将平面转换为立体，这是平面分割的作用。平面分割所用的材料一般都是厚度较薄的材料，如纸、塑料片、皮草、薄铁、铜片等，这些材料易于分割和拉伸，有较好的成型效果。

（2）立体分割。立体分割指分割有一定厚度的材料，通过形的分割，可重新组合出新的形态。如将立方体、圆柱体切割，立方体的断面可变成正方形、长方形、菱形、三角形；圆柱体的断面可变为圆形、椭圆形、长方形。经过分割成型后，就会呈现出全新的造型形态。在立体分割的训练中，可以运用运动成型的表现手法和积聚成型的表现手法，对分割后的造型单元体进行组合与表现。

3. 重复与重叠

重复的形象能表现强烈的秩序感，取得和谐的美感。如建筑设计中门窗的位置、产品设计中按钮的排列、展示设计中展品的摆放、服装设计中制服的设计等都是运用了重复的表现手法。重复形象会扩大人们的观察视野，能引起人们的视觉注意，容易形成视觉中心。例如，把相同的三角形在平面上重复组合，就组合为一个立体三角形，既给人以形态感，又具有体量感。重叠是指将相同的东西一层层堆叠。例如，可以把一个圆柱体和一个圆锥体在空间中垒叠组合，就组合为一个底圆上尖的圆尖体，既给人以强烈的层次变化与造型美感，又有强烈的腾跃飞升的动态美感。

4. 挖空

挖空与重叠相反，是把一种平面形态与立体形态从内部按同一种或不相同的平面形态或立体形态去掉，只剩下边界或一种框架。外边界或外框架是一种形态，内部边框又是一种形态，从而造成对比和变化。例如，在长方形中按照扇形留空，造成外为长方形和内为扇形的两种边界的对比与变化，从而把方形和扇形组合起来。

5. 变形

变形是一种既古老又新颖的造型方法，它的表现方法也很多。可以根椐不同的创意采用不同的变形手段，基本上可分为：①不改变各维量度，仅仅改变线、面的方向。例如，从一对端点挤压，就可以把一个正方形变成一个菱形；把一个长方形演变为一个平行四边形等。②不改变线面方向，仅改变各维量度。例如，把正方体的一个形变大、变小、变长、变扁等，这样正方体就可以变成长方体。③线面方向和量度都改变。例如，把一个形态进行折曲、拧曲等使形态产生意想不到的变化，得到一个变幻莫测、充满奇巧之美的形态。

立体构成

思考与练习

1. 认真考虑空间中的比例关系，做一组空间立体的形态组合。
2. 应用平衡的法则，做一组自己喜欢的空间立体形态组合。
3. 如何把握综合立体造型中的空间感？结合所学知识，做一组能体现空间感的立体造型。
4. 试述量感与空间感在立体构成中的作用，并做一组相应立体造型来表现量感。
5. 试述立体构成中错视感的作用。

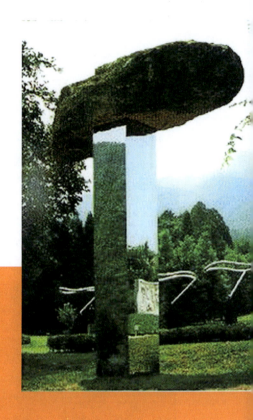

第四章

材料与技术要素

第一节　材 料 种 类

　　就造型艺术而言，材料不仅是媒介，更是一种形式和手段，形式美与材质美应相得益彰。材料对立体构成而言至关重要，材料决定了立体构成的形态、色彩、肌理等心理效能，也决定了立体构成中形体的加工方式和工艺构造，在立体构成的学习中应加强对材料的体验和理解。

　　大自然给我们提供了极其丰富的物质材料，随着科学技术的发展与进步，人工材料也不断涌现。在立体构成的造型练习中我们通常使用的就是这两种类型的材料。

1. 自然材料

　　自然材料是指没有经过人为加工的天然材料，如树木、石块、泥土等。这类材料的特点是质朴自然，其颜色、肌理与形状都不受人的主观影响与控制（见图 4-1 与图 4-2）。

图 4-1　天然木纹　　　　　　　　　　图 4-2　天然大理石纹

2. 人工材料

　　人工材料分为两大类型：一类是取自大自然但经过人为加工和提炼的材料，如纸张、金属、人造板材等；另一类是新型人工材料，这些材料通常是科学技术进步的结果，如合成高分子材料（化纤、塑料、橡胶）等，这些新材料的产生和运用往往给立体构成和设计领域带来革命性的变化，大大地拓宽了立体构成的表现内容与方式（见图 4-3 与图 4-4）。例如，在 19 世纪的欧洲，艺术变革潮流是伴随着新材料的发展而变革的，无论建筑设计、家具设计、包装设计及雕塑等都因新材料的加入而受到颠覆性的影响。不同的材料适合不同的用途，因加工方法上的差异及物质的结构不同，材料通常分为以下几种类型，详见表 4-1。

图 4-3 人工材料（玻璃）　　　　图 4-4 人工材料（金属板）

表 4-1　材料种类表

天然高分子材料	
木材	针叶材、阔叶材
竹材	淡竹、水竹、钢竹、毛竹、慈竹、石竹
藤材	红藤、白藤、大黄藤、南洋进口藤
天然纤维	棉、麻、丝、纸、皮革
合成高分子材料	
塑料	聚氯乙烯（PVC）、聚乙烯（PE）、聚丙烯（PP）聚酰胺（PA，尼龙）、热塑料性工程塑料（ABS）、聚碳酸酯（PC）、有机玻璃、玻璃钢
橡胶	天然橡胶、合成橡胶
合成化学纤维	锦纶、腈纶、涤纶、维纶、丙纶、氯纶
合成胶合剂	无机酸、环氧等
非金属复合材料	玻璃纤维、碳纤维
金属材料	
黑色金属	生铁、碳钢、合金钢
有色金属	轻金属、重金属、稀有金属、贵金属、半金属
金属复合材料	硼/铝合金、碳/铝合金、高温合金
无机非金属材料	
玻璃、陶瓷、水泥、石材	

　　从立体构成的造型手段与表现方法上讲，一般可将材料分为点状材、线状材、面状材和块体状材。

　　点状材的材料很多，从沙粒、米粒、小石子、小珍珠、小钢珠、纽扣到颗粒状的一切物品都可归纳到此类（见图 4-5）。

　　线状材大致上可分为硬质线材和软质线材，可以由多种材料制成，如纸、合成木板、塑料、金属板、有机玻璃、玻璃和石膏板等都可以以线的形式出现（见图 4-6）。

立体构成

图 4-5　点状材——珍珠　　　　　　　　　　图 4-6　线状材——木筷子

面状材的突出特征是长与宽的面积形态，在立体空间构成中能起到围合空间或分割空间的作用（见图 4-7）。

块体状材与面状材的板材不同，面状材一般较薄，如瓷砖和玻璃等；块体状材相对要厚实一些，占空间，有明显的体量感，如黏土砖、石板、木方等（见图 4-8）。区别二者的关键是看物体的长宽方向与高度（厚度）方向的比例差异，高度方向厚者为块体，薄者为面。

图 4-7　面状材——纸张　　　　　　　　　　图 4-8　块体状材——砖块

了解材料的分类，多角度地认识材料是为了更有效地理解、掌握材料，为立体构成的学习及设计创意奠定基础。

第二节　材料的特性

在立体空间构成中，了解材料的特性是很重要的，因为不同的材料特性能表现不同的

造型风格、设计理念和心理感受。材料的特性首先应从三个方面加以理解，即材料的表面肌理、内在特性及象征意义。

表面肌理是材料的外貌特征，主要表达其构成形态的视觉、触觉；内在特性是材料的基本属性，主要是一种心理上的客观认识与反映；象征意义往往是设计师或艺术家赋予材料的生命感，并通过象征性来寄托情感。

下面是一些材料的象征意义（见图4-9～图4-15）。

木材：温和、舒适、清新、自然；

石材：坚固、永恒、厚重、大方；

金属：理性、冷漠、锋利、现代；

玻璃：清澈、透明、开放、时尚；

塑料：轻巧、随意、细腻、透明；

纸张：经济、方便、柔弱、古朴；

纺织品：温暖、亲切、质朴、柔顺。

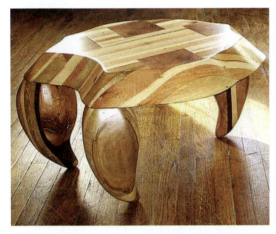

图4-9 木材

图4-10 石材

图4-11 金属

图4-12 玻璃

图4-13 塑料

图 4-14 纸张

图 4-15 纺织品

除此以外，材料的力学特性、材料的质量与加工特性、材料的视觉特性对立体构成造型训练影响很大。

1. 材料的力学特性

材料的力学特性主要是研究材料在荷载的作用下可能产生的变化，包括材料抵抗外力的方式、所产生的位移、材料本身因疲劳所产生的变化等。材料在外力的作用下所发生的变化是因外力的不同特点而变化的，并不是一成不变的。如外力致压和自重的压力是不同的。

外力长时间施压在物体上就可能产生蠕变现象，蠕变是一种从量变到质变的渐变过程。例如，书架托板会随着使用时间的增加而向下弯曲，这是沉重的书籍重力所致。托板的变形是一个较长的过程，开始是弹性应力发生作用，能与重力基本达到平衡，但随着时间的推移，产生的材料疲劳会降低弹性应力，从而出现材料的蠕变。在一定的时间段，蠕变会控制在一种平衡状态，然后，会由量变发展为质变，最终导致材料的破坏。对于材料的蠕变研究能使我们更有效地控制物质使用的寿命。建筑设计、室内设计和产品设计都特别重视材料的蠕变数据，以避免发生安全事故。

2. 材料的质量与加工特性

在立体构成的造型练习中，材料必须经过加工才适用。也就是说，在选用材料时必须先了解材料的质量与加工特性。必须对材料的特性作比对，以确定正确的加工方法。例如，同样是板材，密度板的握钉力不如细木工板和夹板；金属铁板的弯折变形远不如铝板、铜板。所以了解清楚材料的特性是合理使用材料的前提。

3. 材料的视觉特性

材料的视觉特性是指在对材料进行加工制作时，让材料结构工艺符合视觉审美上的需要。材料之间拼接时应考虑它们的形状、纹理、图案的美观与和谐，不能随意破坏材料的天然美感；也可以对人工材料的表面进行图案、纹理、颜色和质感等方面进行处理，让其呈现符合审美需求的效果，如艺术玻璃、有机玻璃、砂钢金属板和彩色毛巾（见图4-16～图4-19）。

图4-16 磨砂玻璃

图4-17 有机玻璃

图4-18 砂钢手机机身

图4-19 彩色毛巾

第三节 材料的加工和成型技术

立体构成是根据造型要求选用一定特征的材料进行加工制造的一种艺术形式。对材料进行加工和成型的技术是立体构成造型得以实现的具体保证。

立体构成

一、材料的加工

因材料的种类实在太多，材料不同，其加工方式也不同。在加工过程中因材料自身结构的特性往往增加了加工技术的难度，没有所谓统一的加工方法。如金属的加工方法和木材的加工方法就有很大的差别。即使是同一种材料，因造型的复杂与否也应用不同的加工方法。

在立体构成的学习中使用频率较多的是纸质材料，因其具有经济方便、易于操作的特点而广受学生喜爱。下面先介绍一些关于纸质材料的常用加工与成型方法。

1. 直接加工

（1）切：用刀沿着直尺或云尺在纸上切线，下面加垫三合板与橡胶板，这样确保切口平整、干净利落。

（2）剪：在纸的背面画出需剪掉的部位，剪裁时应从背面开始，修剪时在正面整理。

划和折：对纸进行折转时，应先在纸张上用铅笔画出需要折转的线，再用铁笔沿铅笔线划出痕迹，无论正折、反折都应在纸的次要面画出划痕，划痕工具除铁笔外，还可用竹片、钢片、圆珠笔或无刃刀，划痕时应在纸下加垫纸或橡胶板，以保证划痕平齐。

（3）刮：用硬物在纸表面刮出痕迹或肌理。

（4）撕：用手将纸撕出裂痕轮廓或揭层。

（5）磨：用粗糙物体把纸表面磨毛。

2. 变形加工

（1）弯曲：用外力使纸产生弯曲变形。

（2）卷曲：通过加热或特殊工艺使纸弯曲成型，可展现出自由流畅的造型。

（3）折：用外力把纸折出起伏或转折，用笔先画出痕迹后，折出规整光滑的直线或曲线的变形。

（4）搓：用手把纸揉搓变形。

（5）压：用外力使纸在模具上变形。

3. 变异加工

（1）烧：用火把纸烧黄、烧变色，使纸表面肌理发生改变。

（2）腐蚀：用药物使纸腐蚀、变质。

4. 连接加工

（1）粘接：用黏合剂把各形体粘接在一起。

(2) 拴接：利用形体本身的特性（如纸条）来拴接起来。

(3) 插接：利用缝隙将形与形插接起来。

(4) 挂接：把纸剪口、折勾，再挂接在一起。

在立体构成的造型训练过程中，即使是这种不复杂的纸质材料，根据造型的要求不同就有十几种加工方法，可见对材料的掌握是一个长期的体验与学习的过程。对此，我们应该进一步了解、熟悉及掌握材料的加工工艺与成型技术（见图4-20与图4-21）。

图4-20　纸张材料加工工艺1　　　　　　　图4-21　纸张材料加工工艺2　Rotholz

二、加法工艺

加法工艺是将形态进行叠加的加工方法，如镶嵌工艺、夯接工艺、焊接工艺、粘接工艺、堆砌工艺等。这类加工工艺，旨在将形态牢固、方便地叠加在一起，使之成为一个整体。加法工艺相对比较简单，机动性能也较好，因而适合于立体构成中的手工作业。

（1）镶嵌工艺，即把重点材料（或形体）嵌入基材，并加以固定成型为一个整体，如钻石镶嵌工艺、珠宝镶嵌工艺、玉石镶嵌工艺等（见图4-22）。

图4-22　镶嵌工艺

（2）夯接工艺，即通过压力，将质地柔软或松散的物质压制在一起的工艺方法。这种工艺常常被用于建筑和道路的施工中，如房屋的泥墙就是通过木夯或石夯夯制而成的。夯接工艺有两个条件：一是被夯接的材料要松散、柔软；二是材料被挤压后能够变得结实、牢固。

（3）焊接工艺是金属加工中运用得最为广泛的加工工艺。根据不同的材料和结构，采用的焊接工艺也不尽相同。一般来说，焊接工艺分熔化焊接工艺、压力焊接工艺和钎焊接工艺等。熔化焊接工艺较常应用，是利用局部加热，将两个工件的结合处加热熔化并形成共同的熔池（有时还另加填充金属），冷却凝固后形成的牢固接点将两个工件焊接起来成为整体。熔化焊接工艺主要包括气焊、电焊、等离子焊、电子束焊、激光焊、铸焊等。用这种工艺加工出来的形态通常非常牢固。焊接工艺可以将一些预制的零散件逐一焊接成大型的、复杂的结构体。例如，金属雕塑利用焊接成型（见图4-23）；汽车必须焊接成型；万吨巨轮的船体、甲板是利用焊接工艺拼接而成的；生活中的许多日用品也是焊接而成的。焊接工艺因设备和场地问题，在一般的立体构成课题训练中不常用。

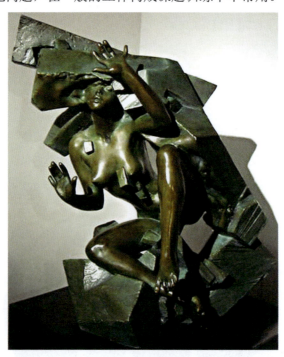

图4-23 焊接工艺

（4）粘接工艺有热熔接工艺、溶接工艺、胶接工艺。热熔接是将两个部件加热熔化后拼接在一起，经冷却连为一体的加工方法，如塑料瓶的粘接、橡胶鞋的粘接等。热熔接

工艺连接的部件比较牢固，一般适合于熔点较低的材料。不过在热熔接时，部件会有轻微的变形。溶接工艺是用溶剂将需要粘接的部件溶化后拼合在一起，待干燥凝固后粘接为一体的加工方法。如热塑性工程塑料用三氯甲烷溶化后，可以很好地粘接在一起。不过，用这种工艺粘接的部件，牢固性稍差一些。粘接工艺是用黏合剂直接将部件粘接在一起的工艺方法。用这种工艺粘接的部件，其强度取决于部件与黏合剂结合的牢固程度。此外，被胶接部件的表面不能太光滑。有相当数量的黏合剂是怕水的（遇水后溶解或脱落），因此，应根据情况来选择黏合剂的种类。在课堂中胶接工艺是常用工艺，在造型形式的训练中常用到，前面分析纸材质的加工工艺时就曾讲到此工艺。

（5）堆砌工艺是将不同的物体按一定的拼搭方式堆砌在一起的方法。这种工艺只需要一些简单的砌筑工具（如瓦刀）就能操作，常用于建筑施工。砌筑工艺看似简单，其实也比较复杂。因为不同的材料和结构，要求堆砌的工艺也不相同。砖墙的砌筑工艺比较简单，只需用黏合剂（三合土或水泥砂浆）砌筑就行；墙面石材的挂贴堆砌工艺就比较复杂，往往需要先用金属丝（如铜丝）固定，然后再进行水泥灌浆。此外，这种工艺要十分注意砌筑物外观的平整度和垂直度。否则，不仅影响其整体形态的美观，还容易造成坍塌。

另外，捆扎、编织工艺也属于加法工艺。一些材料的加工常常是通过捆扎或编织工艺来完成的，如竹、藤制品、织物、金属筛网等，都是采用这种工艺来制作的。捆扎、编织工艺可以将十分细小、琐碎的形态组织在一起，形成一个牢固的整体（见图4-24）。

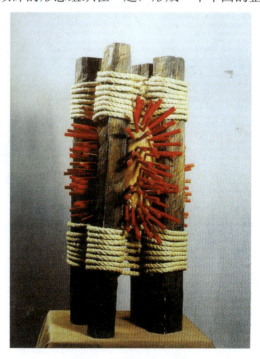

图4-24 捆扎工艺 孙伟

三、减法工艺

减法工艺也就是切削的加工方法。用这种工艺加工后的物体，尺寸通常比加工前的尺寸小。具体分为裁切、割锯、切削、雕刻、研磨与抛光工艺等。

（1）裁切工艺是将一个较大的形体分割成较小形体的加工工艺，如对织物、皮革、玻璃、纸张进行裁切。

（2）割锯工艺主要是对石材、木材和金属等进行初步的分割切块。割锯可以把材料加工成曲面、弧面及块状，如将原木材分割成板材，将石材荒料加工成规格型材。这种加工工艺的损耗较大，加工后的形态比较粗糙（见图4-25）。

图 4-25 石材切割

（3）切削工艺是较为精密的形态分割方法。如改变石材、木材的表面肌理，使之变得平整、光滑、细腻（见图4-26与图4-27）；金属加工中的车、铣、刨、磨、镗、钻及电火花加工、激光切割等。切削工艺的精度较高，损耗相对较小，是一类应用比较广泛的加工工艺。

图 4-26 石材切削

图 4-27 木材切削

（4）雕刻工艺是对已切削的材料表面进行精细的深加工，如木雕与石雕艺术就属于此类加工工艺（见图 4-28 与图 4-29）。其技法形式丰富，一般先大形，后细部，再整理、砂磨、抛光、上色等。

图 4-28 木材雕刻

图 4-29 石材雕刻

（5）研磨与抛光工艺，这种工艺精度高，用于对石雕、金属雕塑和木雕的表面进行精细处理，也用于精密光学仪器的加工。一些需要精密配合的物体，如汽车发动机的汽缸、照相机的镜头，也是通过研磨后抛光成型的。

（6）模具成型工艺是一类比较复杂的加工工艺，可以创造较为复杂的形态。模具成型工艺的种类很多，不同的材料或造型会有与之相适应的成型工艺。中国古代先民在艺术创造与设计中，模具成型工艺加工已大量运用，现在所熟知的"四羊方尊"等青铜艺术品所用工艺中就包括模具成型工艺。现在的雕塑创造中常用的石膏翻模灌浆及用树脂加工造型等都是模具成型工艺（见图 4-30）。

图 4-30 模具成型雕塑 高峻岭

（7）铸造工艺就是将液态金属浇注到特定形状的型腔中，待其冷却、凝固后获得零件或毛坯的方法。在铸造工艺中，最基本、最广泛的方法是砂型铸造。此外，还有许多特种铸造方法、金属型铸造、压力铸造、离心铸造、低压铸造、壳型铸造等。铸造工艺成型的优点是：可以制成形状复杂、具有复杂内腔的毛坯，如箱体、机座、汽缸、机床床身等。它适用范围广，造型中常用的金属材料，如钢、铸铁、铜合金、铝合金、钛合金等都适用于铸造工艺。铸造的形态可大可小，形态越大、形状越复杂的零部件，越能体现出铸造工艺的优点。用于铸造的原材料来源广泛、价格低廉。铸件的形状和尺寸能够与要求非常接近，甚至完全一样，可做到少切削或无切削，从而节省材料、降低成本（见图 4-31）。

图 4-31 金属铸造

第四节　新材料的利用

新材料应该是一个相对概念，生产力水平的提高及社会科学技术的进步，使得人类在

立体构成

材料的使用上总是处于不断更新换代中,不同时代总有与其生产力相对应的材料。发现新材料、利用新材料一直是人类最重要的活动之一。在原始社会时期,石器和黏土(制作陶器)是时代的主旋律,是人们使用得最多的材料。然而生产力的发展使得在奴隶社会时期铜成为生产、生活及武器的主要材料,相对于初步告别石器和黏土的人而言,铜是新材料。故对新材料的定义当以一定的时代为背景。

新材料的发展与应用伴随着新的工艺与技术。木材弯曲和铸型等重要技术的突破来自第二次世界大战中航空工艺上的实验,尤其是用人造树脂来黏结薄木创造出一种强度更大的材料,也就是今天使用广泛的三夹板、五夹板等,在当时,这种新材料在航空工艺上出现后,设计师们把它用于家具等生活用品的设计。在设计师们的努力下,这种材料促进了家具市场的巨大变革,无论是在家具设计领域还是在家具制造领域。对设计师而言,因为其足够的强度、韧性和可塑性,可将家具设计得更符合人体工程学;而对制造商而言,则意味着批量生产,降低制造成本和运输成本,同时也意味着更大的利益。这种当时的新材料到今天还在广泛使用且设计越来越科学,使用的范围也越来越广泛,同时材料制造工艺的进步使得创新的品种也越来越多,呈现出繁荣的景象。

优秀的设计师或艺术家总是在寻找新材料,尝试新技术,意图更好地表现自己的作品。学生在进行立体构成作业训练时,总是在为寻找某种新材料而绞尽脑汁、挖空心思。他们看了很多资料,跑了很多商店,走访了很多工厂,甚至重回大自然……他们会为自己最终找到所需要的材料而欣喜若狂。可见,对材料知识的掌握是多么的重要。如果我们掌握的材料知识更丰富,那么在实际工作中就有可能更有效地创作作品。新材料意味着新的机会,也意味着新的发展与成功。如图4-32～图4-37所示。

图4-32 利用植物叶片

图4-33 利用藤条、麻绳

第四章 材料与技术要素

图 4-34 利用生活废弃物 Greg Klassen

图 4-35 废弃材料与新思维 Greg Klassen

图 4-36 各种材料与肌理的搭配

图 4-37 利用材质的虚实关系(高山流水香器)

思考与练习

1. 你是怎样理解材料对于立体构成的意义的。
2. 谈谈你认识的新材料有哪些。
3. 尝试用新材料和加工成型工艺进行立体构成造型练习。

第五章
构成形式与表现

立体构成

第一节　线立体构成表现

一、线立体的概念

立体构成中的线是决定立体形态长度特征的材料实体，通常被称为线材。用线材构成的立体形态被称为线立体。线在立体造型中有很重要的作用，具有极强的表现力。它能决定形的方向，也可以形成形体的骨骼，成为结构体的本身。

二、线立体的分类与性质

许多物体构造都可以由线直接完成。线的构成方法有连接或不连接、重叠、交叉等。依据线的特性，在粗细、曲直、角度、方向、间隔、距离等排列组合上可以变化出无穷的效果。线立体可以根据以下方式来分类。

1. 根据材料的物理特性

线立体因材料强度的不同可分为硬质线材和软质线材。

在生活中，常见的硬质线材有条状的木材、金属、塑料、玻璃等。硬质线材的强度较大，有比较好的自身支持力，但柔韧性和可塑性较差。硬质线材如图5-1所示。

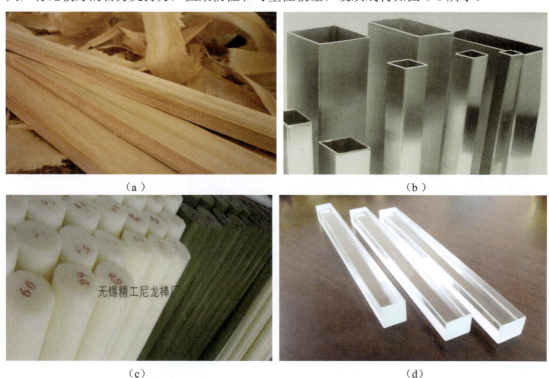

图 5-1　硬质线材——木材、金属、塑料、玻璃

软质线材有毛、棉、丝、麻及化纤等软线和较软的金属丝。此外，流体材料、液体材料如水、胶或涂料等液态材料及可以随时间、天气变幻的光线也可以被纳入软质线材的范畴。软质线材的强度较弱，没有自身支持力，但柔韧性和可塑性好。软质线材如图 5-2 所示。

图 5-2 软质线材——毛、棉、丝、水、光

2. 线立体的形态特征

线立体根据形态分直线和曲线两大类。

（1）直线。直线又可分垂直线、斜线等。

（2）曲线。曲线分几何曲线（弧线、螺旋线、抛物线、双曲线等）及有机曲线等。

立体构成

案例分析1：图5-3与图5-4是佐藤大当代极简主义家居作品。他采用线立体为造型手段，加以解构、删减，在有限的立体构成中运用简练的形态塑造出无限的空间意境，打破常规，获得了简明有趣的产品。

图5-3　茶几设计　佐藤大

图5-5是佐藤大2015年在米兰世博会日本馆中展示的设计作品，在空间中利用有机曲线流畅、优美的线型，表达出丰满、柔和的感觉，同时也有强烈的活动感和流动感。而在其台湾的个人艺术展上，佐藤大采用了略显笨拙的手绘线条与其设计的产品中硬质的直线型相结合的手法，让整个空间中既有线元素统一的和谐美，又有直线与曲线对比、有机线条与无机线条对比的丰富性，给人耳目一新的亲切感。如图5-6与图5-7所示。

图5-4　衣架　佐藤大

第五章　构成形式与表现

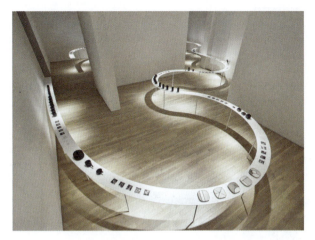

图 5-5　2015 年在米兰世博会日本馆展示的设计作品　佐藤大

图 5-6　个人艺术展 1　佐藤大

图 5-7　个人艺术展 2　佐藤大

三、线立体的空间构成

1. 连续构成

连续构成指选择有一定硬度的金属丝或其他线性材料,在做构成时不限定范围,以连续的线做自由构成,使其产生连续的空间效果。其表现对象可以是抽象的,也可以是具象的。图5-8从(a)至(c)分别是学生运用一次性筷子、棉棒、铁丝等线性材料充分发挥自己的主观想象力及创造力进行的线连续构成练习。

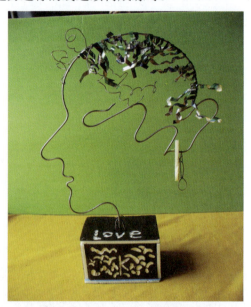

(a)

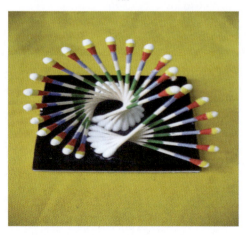

(b)

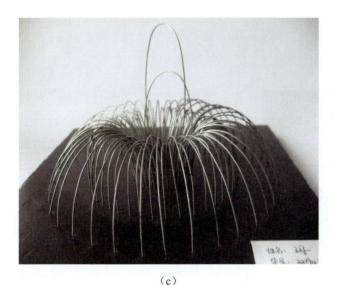

（c）

图5-8 学生的线连续构成习作

（a）

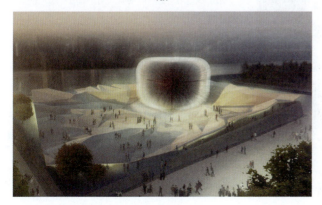

（b）

图5-9 上海世博会英国国家馆

案例分析2： 2010年上海世博会英国国家馆的展区核心"种子圣殿"，是由6万余根连续地向各个方向伸展的"触须"——线立体构成的。白天，这些"触须"会像光纤那样传导光线来提供内部照明，营造出现代感和震撼力兼具的空间；夜晚，"触须"内置的光源可以照亮整个建筑，使其光彩夺目。它是一座连续线立体构成与高科技手段相结合创造出的瑰丽建筑，是连续线立体构成的成功案例。如图5-9所示。

2. 垒积构成

把硬线材料一层层堆积起来，相互间没有固定的连接点，可以任意改变造型的立体构成，叫作垒积构成。其材料之间靠接触面的摩擦力来维持形态。其特点是可以承受向下的压力，若横向受力则很容易倒塌。

(a)

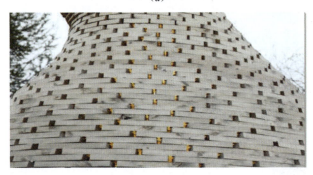

(b)

图5-10 儿童户外壁炉

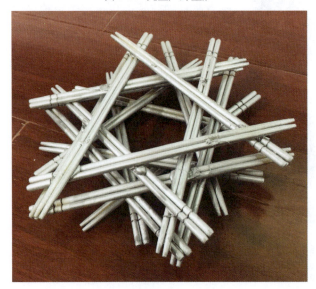

图5-11 学生的线垒积构成习作

案例分析3：图5-10是采用短线材进行的垒积构成，是为儿童设计的户外壁炉，城堡般的外形更能吸引孩子的注意力，垒积线材之间的缝隙带来了很好的通风效果。图5-11是学生运用垒积构成探索出的部分新的线构成造型。

3. 线层构成

将硬质线材沿一定方向，按层次、有序排列而成的具有不同节奏和韵律的空间立体形态称为线层构成。线层构成的形式有两种，具体如下。

1）框架构成

框架由于有力学上的特点，作为形体的支撑或空间的限定，具有很强的实际用途。不同的形式元素，不同的空间形态，都会形成不同意味的框架。框架的基本形态可以是立方体、三角柱形、锥形、多边柱形，也可以是曲线形、圆形等。用相同的立体线框按一定的秩序排列或交错垒积构成的框架结构形式，可以产生丰富的节奏和韵律。这种框架除重复形式外，还可以有位移变化、结构变化、穿插变化等多种组合方式。

在形态构成中，框架结构训练应有整体感，结构要稳定。空间发展不要太封闭，采用的形状可以多样化，但单元的种类不要太多，否则，造型

效果容易杂乱。可在框架中添加形象或在秩序排列的方向上进行变化，使其产生空间节奏，同时增加美感，并可尝试多种空间组合，其构成形式可产生丰富的节奏和韵律。

案例分析4：图5-12的学生习作分别采用了不同的形式、色彩、材质，赋予了单纯的线材以丰富多变的样式及不同的审美意境。

2）桁架构成

桁架是由一定长度的不同材料的线材，用铰接点组合起来的结构形式，也是建筑设计上根据材料受力的特点，运用得较多的表现形式。在桥梁、体育馆或大型会场的屋顶，一些简易的建筑中，桁架被广泛应用。桁架通常具有三角形、矩形、拱形、梯形的结构形式，用以跨越空间，承受载荷，其单位长度相对较短，用料较省，整体性较强，稳定性较好，空间刚度较大，可以适应较大的跨度，构成既轻又结实的形体。

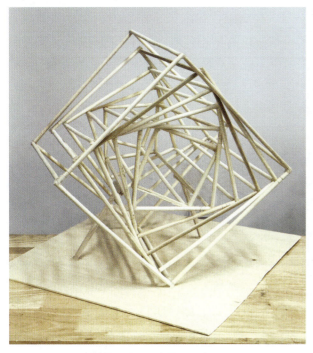

图5-12 学生框架构成习作

图5-13 学生桁架构成习作

案例分析5：图5-13中学生的习作是利用多边形的几何形式，组合成桁架单元形，并充分发挥材料本身的特点与物理性能，注重形式上的变化，向一定方向延展，形成桁架构成形式。

立体构成

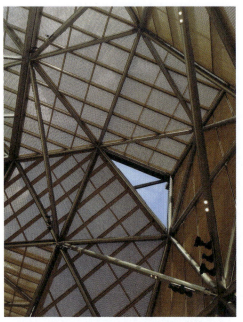

(a)

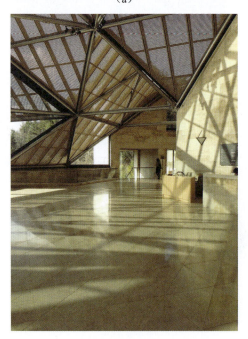

(b)

图 5-14　MIHO 美术馆　贝聿铭

案例分析 6： 建筑设计大师贝聿铭设计的 MIHO 美术馆是典型的框架构成建筑，这样的结构能够带来良好的抗震效果，给人以庄严稳重的视觉感受（见图 5-14）。

4. 编织构成

编织是一种以线材构成为主的结构形式，其表现形式包括两种类型：一种是以可随意弯曲的铅丝、铁丝、铜丝或软纤维、毛线、棉线按照一定的秩序，在以硬质线材构成的框架上排列、相互交错，形成密集的构成；另一种是纯粹以软质线材构成形体，其最大的特点是不必用硬质线材做引拉基体，并以中国民间古老的编结术构成壁挂等形体。两种类型的表现形式可以是二维的也可以是三维的。

在形态构成中，编织的结构形式有线群结构、线织面结构、自垂结构和以拴结、箍结等手法为主的编结结构。

第五章　构成形式与表现

案例分析7： 图5-15为墨西哥艺术家Gabriel Dawe用彩色棉线编织的梦幻彩虹装置，构成的同时注意了相互呼应与协调统一，表现出条理和韵律、自由和流畅、传统和现代等效果。

案例分析8： 图5-16为澳门新濠天地，由建筑设计界的"女魔头"扎哈·哈迪德设计，被称为"梦想的城市"。暴露的外骨骼的网状结构，被视为单一的统一的"雕塑元素"；"单体"由两座长方形场地挤压，作为两个塔楼连接在平台和屋顶；两座有机形桥梁强调塔中心外部空隙，该塔外骨架增强了设计的活力。这种外部结构优化了内部布局和建筑整体。

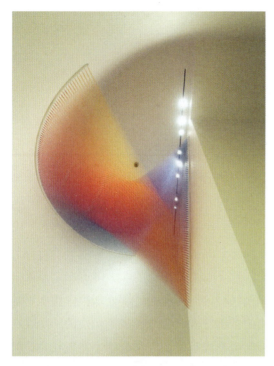

（a）

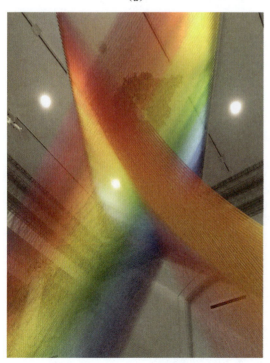

（b）

图5-15　装置艺术作品　Gabriel Dawe

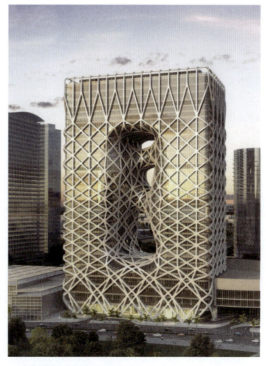

图5-16　澳门新濠天地建筑设计　扎哈·哈迪德

思考与练习

1. 收集身边5种以上线立体素材。
2. 利用收集而来的线立体素材进行连续、垒积、线层、编织构成设计。

第二节 面立体构成表现

一、面立体的概念

面作为构成空间的基础之一，具有强烈的方向感。面的不同组合可以构成千变万化的空间形态。立体构成中的面大多是有限范围的面，独立于周围的空间，大多有一定厚度。其形状表现出一种轻薄的延伸感，侧面形象近似线状材，而在面的连续处却很像块状材的表面，所以面状材运用得巧妙可产生线、面、块的多重特点，给造型赋予轻快的感觉。在二维空间的基础上给面状材增加一个深度空间，便可形成空间的立体造型。在现代设计领域，面立体构成运用的范围比较广泛，如用于建筑的墙面所组合的立体空间设计、家具表面的造型及服装表面各种面料的造型设计等。面立体的研究对于现代设计创造性思维的发展有着极大的帮助，对立体空间设计方面也有很好的启示。

二、面立体的分类与特性

1. 面立体的分类

面在空间形态上可分为平面和曲面两种形态。平面有规律平面和不规律平面；曲面有规律曲面和不规律曲面。有规律的面指的是由直线、曲线、折线等构成的几何形面；不规律面具有一定的偶然性和不可重复的特点，就好像第一次撕下的纸张的边缘与第二次用同样方式撕下的纸张的边缘不可能重合并具有偶然性一样（见图5-17）。

图5-17 被撕的纸张

2. 面立体的构成形式

1)面的半立体构成

半立体（又称 2.5 维）是相对于立体和平面而言的。半立体构成依附于平面构成，是介于立体构成与平面构成之间的造型。它的造型是在平面上利用略有凹凸的纹样变化，使没有立体感的平面形成具有立体感的形态表面。浮雕的造型就是典型的半立体形式。在半立体构成中，不是追求立体的幻像，而是追求更实际、更具体地把平面加以立体化。在平面上折叠成有创造性、有规律的凹凸纹样形态，即可构成不同形式的半立体构成。半立体形态没有围合感，它的最佳视角是正面，其他视角如上下、左右的可视性都不强。半立体构成可以用纸张、泡沫板、木板、金属板、玻璃等平面的材料，对材料某些部位进行加工，使之不仅在视觉上具有立体感，同时在触觉上也具有立体感。造型方法可采用褶皱、弯曲、切割、折变、挖孔、挤压、贴、撕裂等。在立体构成练习中，使用白卡纸最为方便，因其具有一定厚度又较挺括，便于切割、折曲和连接，加工较方便。由于半立体的平面性比较强，在造型时多采用平面构成的形式、原理和法则。所以在造型过程中，在制作半立体时并不需要凹凸起伏很大的半立体，有几厘米的、少许的造型即可。半立体因为经过具体的立体化，带有阴影，所以也是具有光线要素的造型。一般常在一张方形的纸上切开一个或多个刀口，利用刀口和纸材的可折叠特点来灵活地改变其平整的表面，从而产生具有个性的凸凹形状，构成半立体的浮雕效果。其主要造型形式有不切多折、一切多折、多切多折等手法（见图 5-18～图 5-25）。

（1）不切多折。将一页平面纸张通过单折、重复折或多方折等折曲技巧，构成具有一定深度空间节奏和律动之美的立体造型。

（2）一切多折。将一页平面纸张只切割一次，然后通过单折、重复折等多种折曲技巧，构成具有一定深度、层次及律动之美的立体造型。

（3）多切多折。将一页平面纸张切割多次，然后通过单折、重复折或多方折等折曲技巧，构成具有一定凹凸深度空间节奏和律动之美的立体造型。

图 5-18 半立体构成——一切多折、不切多折、多切多折 林若兰

立体构成

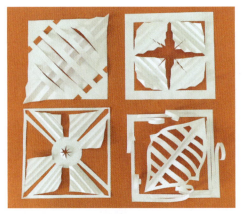

图 5-19 半立体构成——一切多折、不切多折、多切多折 丁沁玉

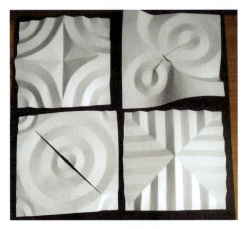

图 5-20 半立体构成——一切多折、不切多折、多切多折 胡雪梅

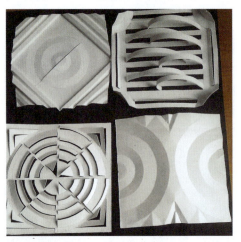

图 5-21 半立体构成——一切多折、不切多折、多切多折 刘蕾

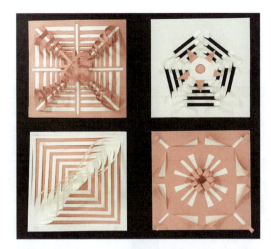

图 5-22 半立体构成——一切多折、不切多折、多切多折 马聪

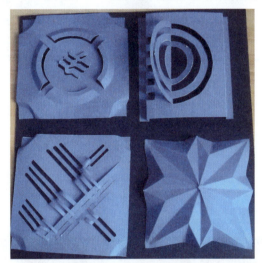

图 5-23 半立体构成——不切多折、多切多折 张枝

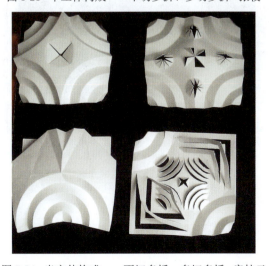

图 5-24 半立体构成——不切多折、多切多折 房桂云

立体构成

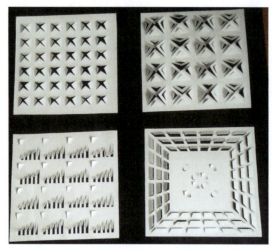

图 5-25 半立体构成——多切多折 韩梦雪

2）切割构成

切，是指利用工具在同一水平面、同一方向作用力的作用下改变物体形状。割，是指利用工具多方向作用改变物体形状。切割构成是通过"破坏"单位面材表面的张力，让单一面体在空间中有更多的延展面，再利用折叠、翻转、插接等构成方式实现多样化的面立体空间构成。图 5-26 中的学生习作均是采用卡纸为材料，通过一定的切割后采用折叠、错位等方式实现最终的设计。

（a）

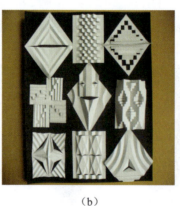
（b）

（c）

图 5-26 学生切割构成习作

第五章　构成形式与表现

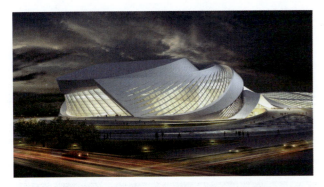

图5-27　成都当代艺术中心　扎哈·哈迪德

案例分析1：图5-27为扎哈·哈迪德的又一建筑设计作品。从外观上看，建筑细长弯曲的姿态就像一只飞翔的鹤，波状的建筑几何形体如同四川连绵起伏的地形景观，与锦鲤相似的形态暗蕴中国传统元素。这个波浪形的建筑图形暗示了一个波动的状态，灵感来源于四川独特的地形地势。在扎哈·哈迪德建筑事务所官网对这个建筑的介绍中说，成都当代艺术中心长条形的设计与基地周围竖直拔高的大厦形成鲜明的对比，其宛如空气动力学中自由翱翔的流线形状，也暗示着中国古代图案阴阳太极图的形状。这一作品可以说是世界前沿风尚与四川传统元素的完美结合。

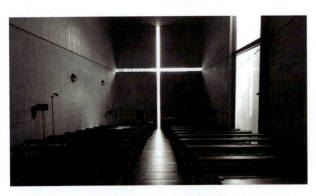

图5-28　光之教堂　安藤忠雄

案例分析2：图5-28中光之教堂是日本著名建筑师安藤忠雄"教堂三部曲"——风之教堂、水之教堂、光之教堂中最为著名的一座。这座教堂坐落于大阪城郊茨木市北春日丘一片住宅区的一角，在原来一个木结构教堂和牧师独立式住宅的基础上修建而成。它没有一个显而易见的入口，门前只有一个不太显眼的门牌。进入其主体前，必须先经过一条小小的长廊。这其实只是一个面积颇小的教堂（约113 m^2），能容纳约100人，但设计师在教堂正面的墙体平面上做了一个十字形的切割，当人置身于其中时会感受到这个十字形的切割口从户外透进来的光源所散发出的神圣与庄严。

3）错位构成

错位是面立体构成的最基本方法之一。在面立体表面被分割处理以后稍微改变其位置就会产生错位的效果。如果有意识地运用其他构成形式与错位构成法相结合进行面立体设计，会得到很好的立体造型效果（见图5-29）。

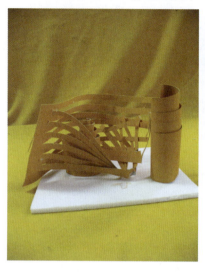
（a）

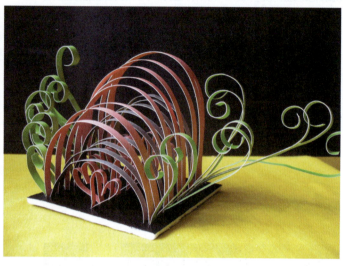
（b）

图5-29 学生错位构成习作

4）插接构成

插接是指将单位面材切出缝隙，然后相互插接，依靠插接后单位面材相互间的钳制来维持形态，空间相互穿插、分割。这种构成方式具有丰富的表现力。插接作为一种简洁的构件连接方法，在设计中经常被使用。家具设计中的板式家具，就是利用插接的方法，便于拆装。常见的儿童玩具和产品的零部件中都能看到插接的结构。

在形态构成中，插接的结构表现形式又分几何单元面形插接、表面形插接、断面形插接、自由形插接。在构成形体时，插接缝的位置决定了插接构成的外形，同时，应注重设计和处理插接的面形，使最终的形体富于变化。单元面形的无限组合会形成紧凑、活泼的形体效果，如果再加上材质和色彩的变化，会使形体显得更加光彩动人。自由形的插接能表现出简洁、轻快、现代的感觉。在考虑造型的同时，还要考虑单个插接面的形状，使作品具有优美的格调和丰富的形体效果（见图5-30与图5-31）。

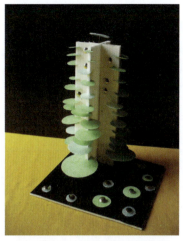

(a)

(a)

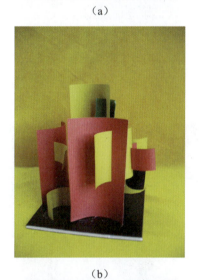

(b)

(b)

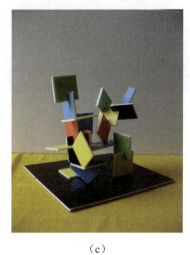

(c)

图 5-30 学生插接构成习作

(c)

图 5-31 插接构成的凳子

5）折曲构成

二次元的平面曲展，如果在平面上画一条折线，平面经过弯折就形成了立面；如果按照一定的角度，使平面连续弯折，就能使二次元的平面形成有深度的空间，这就是折曲的概念。折曲可以是直线折曲，其形体具有棱角分明、造型硬朗的特点；也可以是曲线折曲，形成的曲面或曲体能展示空间的流动性与柔和、优雅、活泼、饱满的感觉；还可以是重复折曲，利用直线和曲线的折曲，将单元多次重复或变化，形成丰富的肌理效果。另外，形态的特征与折曲的位置、方式有着直接的关系。无论利用何种材质，采用何种折曲方式，折曲后的形体均具有丰富的凹凸变化，在光影的影响下能表现强烈的明暗效果。

在形态构成中，可以在平面的板材上进行各种直线折曲、曲线折曲、简单折曲、复杂折曲等，当做到一定的长度时，还可以围合成筒形或球形立体，这些几何体通过在其开口部的定型处理，就可以形成各种不同类型的立体形态。如果再在这些形态的某些部位做切割处理，形态又会产生奇妙的变化（见图5-32）。

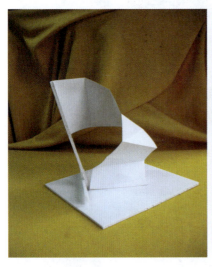
（a）

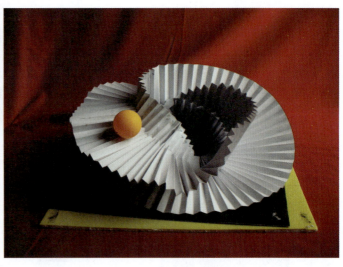
（b）

图5-32 学生折曲构成习作

6）壳体结构

壳体结构是利用面状材的折叠或弯曲来加强材料强度的形态，作为一种弧形薄膜状的空间结构，常常被用来做大型体育馆、剧场、会馆中心的顶部，它具有轻巧、坚固并能节省材料的特点，一般用钢材、木材、塑料制成。用钢筋混凝土能浇筑成各种形状。壳体结构的形式很多，有筒形薄壳、圆锥面薄壳、抛物面薄壳、马鞍面薄壳、双曲面薄壳、半圆薄壳等。双曲面薄壳是在结构上将两个对角翘起，造成方向相反的抛物线弧面，一个是凸

起的，一个是凹下的，前者有如一个受压拱，后者有如一个受拉悬索，壳的荷载被"拱"与"悬索"共同承担，一个方向产生压曲时，另一个方向的拉应力就增加，相互形成制约。这种壳形由于形状的有效性使材料利用充分，壳内应力小，可以做得很薄，结构坚实又轻巧。

在形态构成中，壳体主要由曲面构成。将面排列后弯曲或回转，就可以形成有包容或开敞的曲面空间。可以是二维单轨形成的曲面空间，也可以是三维多轨形成的曲面空间。壳体结构所采用的曲面形式按照几何特点可以分为旋转曲面、平移曲面、直纹曲面、综合曲面等。因此，壳体有简单壳体和复杂壳体之分。壳体的厚度可以根据作品的创作意图而定，但要注意其力学承受特点，同时注意用曲面的变化在心理上形成被包围的空间感和厚实的量感（见图5-33与图5-34）。

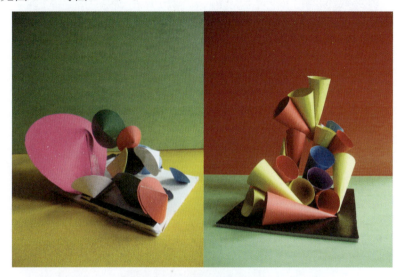

图5-33　学生壳体结构习作

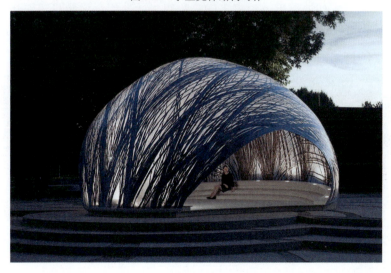

（a）

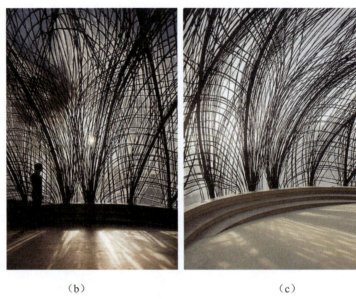

（b） （c）

图 5-34 壳体结构的建筑设计 贝聿铭

7）排列构成

排列在自然界和生活中随处可见，天空中排列成"人"字形飞翔的大雁，马路两边对称的树木，城市里一排排整齐的高楼，农村一块块分割均匀的农田，计算机键盘上整齐的按钮，书架上分类排列的书籍等，都呈现整齐的排列之美。

在形态构成中，排列训练可以根据不同的构思形式，用一定数量的面状材，在三维空间中利用平行、错位、倾斜、渐变、旋转等表现手法，注意控制单位形之间的空隙或间隔，进行各种有秩序的连续构成，从而形成排列构成形式（见图 5-35）。

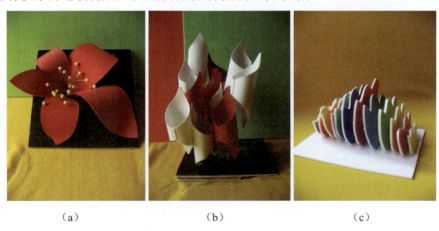

（a） （b） （c）

图 5-35 学生排列构成习作

思考与练习

1. 收集身边 5 种以上面立体素材。
2. 利用收集而来的面立体素材，选用本节中介绍的 3 种面立体构成形式进行构成设计。

第三节　块立体构成表现

一、块立体的概念与特性

"块"字本作"凷"，是个会意字，表示土块装在筐器之中。块立体的基本特征是需要占据三维空间。块立体可以由面围合而成，也可以由面运动而成。大而厚的块立体能产生深厚、稳定的感觉，小而薄的块立体能产生轻盈、飘浮的感觉。

二、块立体的分类与特性

块立体可分为几何平面体、几何曲面体、自由体和自由曲面体等。几何平面体包括正三角锥体、正立方体、长方体和其他的几何平面所构成的多面立体，具有简练、大方、庄重、严肃、稳定的特点。块立体是立体造型最基本的表现形式，它是具有立体感、空间感和量感的实体。块立体体现出封闭性、重量感、稳重感与力度感。块立体基本构成方式有切割和积累。在现实创作中常将这两种方式结合起来，追求形体的刚柔曲直、长短、变化的快慢、空间的虚实对比等，创造出想要的立体空间来。

三、块立体的构成形式

1. 块立体通过自身变形的方式来进行立体造型

（1）扭曲。扭曲的形体更加柔和，富有动态与韵律（见图 5-36）。

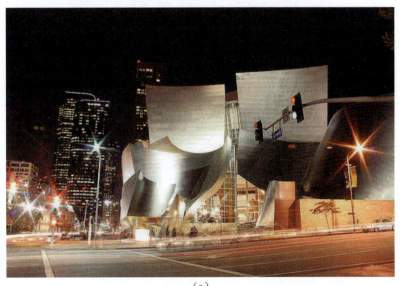

（a）

立体构成

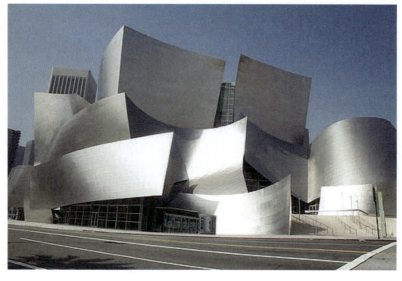

（b）

图 5-36　美国华特·迪士尼音乐厅

（2）膨胀。膨胀能表现出形体内力对外力的反抗，富有活力（见图 5-37～图 5-40）。

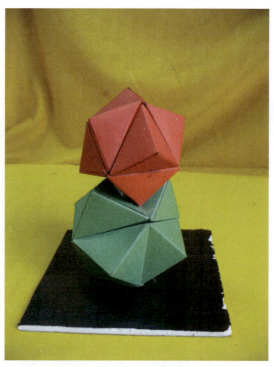

图 5-37　学生块立体的膨胀习作 1

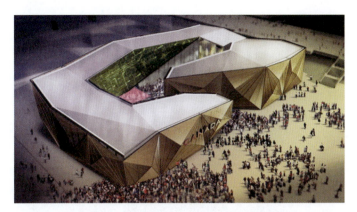

图 5-38　2010 年上海世博会加拿大国家馆

　　　（a）　　　　　　　　　　（b）

图 5-39　学生块体的膨胀习作 2

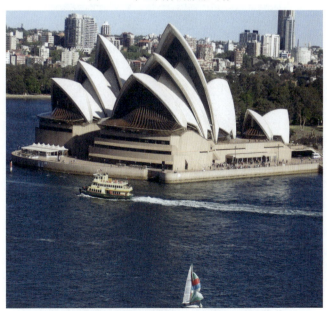

图 5-40　悉尼歌剧院（澳大利亚）

（3）解构。解构使人感到意外和疑惑，很有吸引力（见图5-41）。

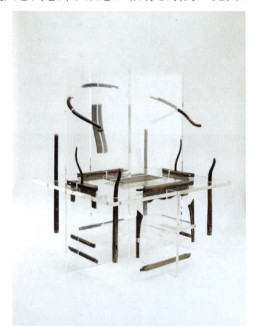

图5-41　明式家具的解构　邵帆

（4）倾斜。倾斜显得有动感，形态生动（见图5-42与图5-43）。

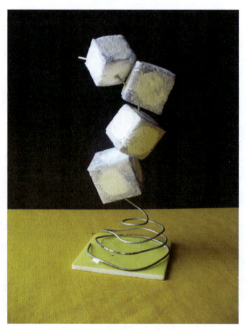

图5-42　学生块立体的倾斜习作

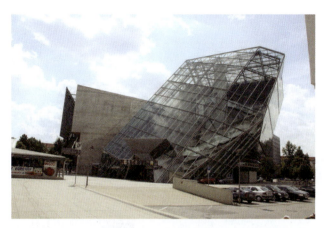

图 5-43 UFA 电影中心

（5）渐层。将形态的外表处理成层层脱落的感觉，具有生长感（见图 5-44 与图 5-45）。

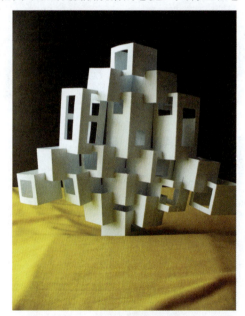

图 5-44 学生块立体的渐层习作

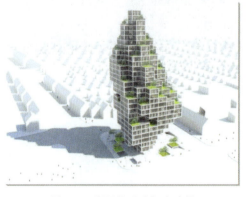

图 5-45 渐层构成式概念建筑

（6）旋转。旋转表现出一定的动感和方向感（见图5-46与图5-47）。

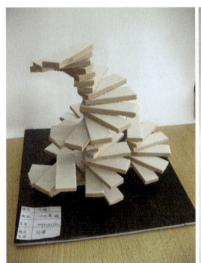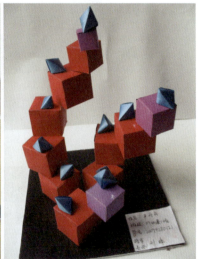

图5-46　学生块立体的旋转习作

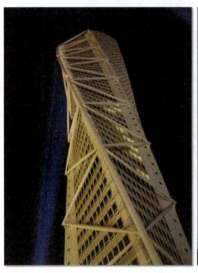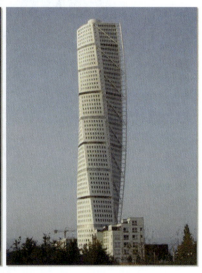

（a）　　　　　　　　　　　　　（b）

图5-47　Turning Torso 大厦

2. 块立体组合构成

（1）将块立体接触组合形成立体形态，通过基本形体的形状、大小、位置、方向等因素的改变及排列组合过程中的逻辑关系的变换，进行基本单元体的重复、渐变、近似、对比、交替等变化（见图5-48）。

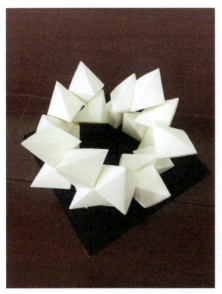
（a）

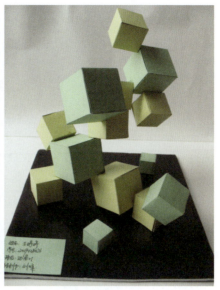
（b）

图 5-48　块立体的组合习作

（2）将基本单元体进行变形分解之后，再通过一定的组合规律将其组合重构，通过这样的变换手法实现简单单元体丰富的立体构成形式（见图 5-49）。

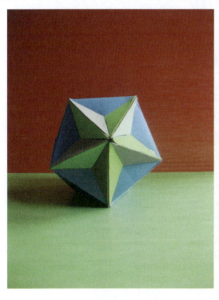
（a）

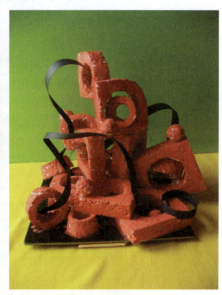
（b）

图 5-49　块立体的分解组合习作

思考与练习

1. 利用卡纸塑造块立体的扭曲、膨胀、解构造型。
2. 进行块立体的组合构成与分解构成练习，充分利用介绍过的扭曲、解构、旋转等手法。

第四节 柱式表现

一、柱结构的概念

所谓的柱结构,是指以面为基本造型材料,通过弯曲或折叠的手法形成柱状结构。柱体是设计中的常见形式,如意大利的比萨斜塔、中国广州的"小蛮腰"电视塔等(见图5-50与图5-51)。

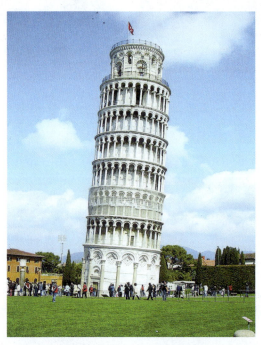

图5-50 比萨斜塔(意大利)

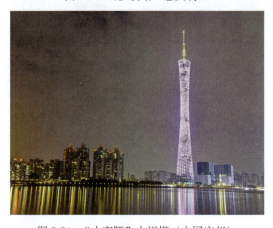

图5-51 "小蛮腰"电视塔(中国广州)

二、柱结构的分类与特性

柱的基本形态包括圆柱、平行四边柱、三角柱。

柱的空间构成一般通过切割、分解、翻转、插接等手段进行以下变化。

（1）柱头变化。顾名思义，柱头变法是指柱体上端的造型变化。柱头可以是封闭的，也可以是不封闭的。柱头的变化会影响到柱面和柱边的变化（见图5-52）。

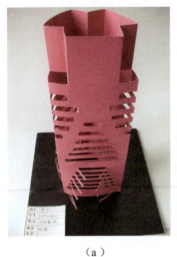 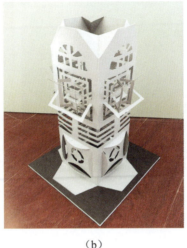 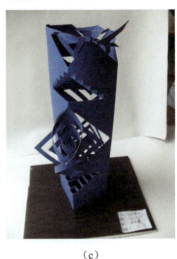

（a）　　　　　　　　　　　（b）　　　　　　　　　　　（c）

图 5-52　柱头变化习作

（2）棱线变化。棱线指的是柱子立面的边线，其变化大致包括棱线的不平行处理、曲线式的棱线、折线式的棱线、棱线上附有的形态和柱边互相交叉（见图5-53）。

 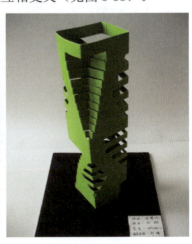

（a）　　　　　　　　　　　（b）　　　　　　　　　　　（c）

图 5-53　棱线变化习作

（3）柱面变化。柱面变化一般是指采用加减、切割、折叠、弯曲、穿插等手段对柱面进行造型（见图5-54）。

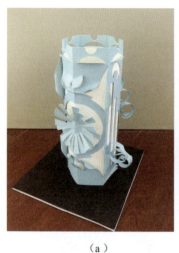 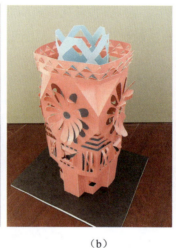 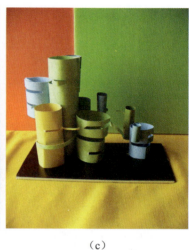

（a）　　　　　　　　（b）　　　　　　　　（c）

图 5-54　柱面变化习作

思考与练习

1. 利用加减、切割、折叠、弯曲、穿插的造型手段改变柱头的形态，用卡纸进行造型设计。

2. 通过改变棱线对柱体进行造型设计。

第五节　仿生结构表现

仿生结构是指运用面状材加工，表现自然界多种物象的一种构成。通过练习，将自然形象的积、量还原到单纯的几何形式，关键先抓特征，求整体，舍弃烦琐细节，夸张造型态势，强调装饰效果。在加工手段上，应不拘形式，综合应用多种加工方法，力求形神近似。

一、仿生结构的种类

仿生结构的种类包括动物造型类、人物造型类、植物造型类，以及其他形形色色的景物造型类（见图 5-55～图 5-58）。

第五章 构成形式与表现

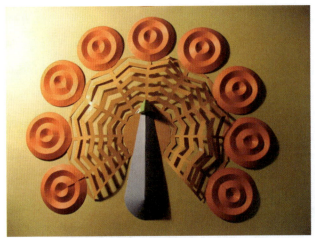

图5-55 动物仿生结构1

图5-56 人物仿生结构

（a）

（b）

图5-57 动物仿生结构2

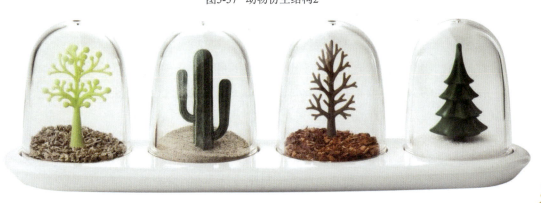

（a）

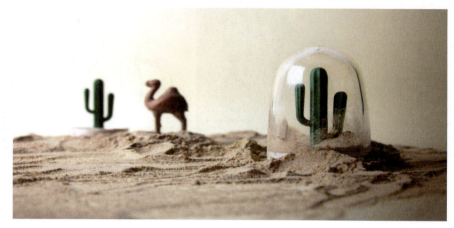

(b)

图 5-58 泰国 Qualy 设计的四季调料瓶

二、仿生结构制作的要点

（1）必须深入生活，多观察，多留心，总结应用得好的结构。

（2）在表现手法上，概括表现大的形象特征，舍弃烦琐细节，夸张造型的韵律，使作品既富有装饰性，又可更高层次地变形，按其自然形象特征高度概括成抽象的几何形体，形成一种更大的装饰造型。

（3）在加工手段上，由于仿生结构的形体构造比较复杂，必须将前几节所学各种手法如直线折曲、曲线折曲、自由曲线弯曲加工，以及切割、拉伸、压屈等加以综合应用，不要拘泥于某几种加工形式。特别是弯曲加工，要熟悉和掌握造型的基本规律。具体应注意以下几点：

① 要将部分造型凸出来，必然要切掉其局部；
② 使局部凸出来的同时，必须有凹下部分加以平衡；
③ 自由曲面的加工，要根据曲面结构的造型变化，做出自由曲面的预折加工线；
④ 有的部分要适当运用切割加工来表现。

三、制作步骤与注意事项

（1）设计。可根据速写、照片及图案资料画设计小稿。应充分运用纸造型的各种技法，强调凹凸变化和艺术特色，包括色彩的搭配协调。

（2）制图要规范，制作要精细。注意纸的弹性，不要将纸折破。粘贴时只粘纸造型的几个点，固定住即可。

仿生结构多被应用在建筑和工业产品设计中。如蜂巢的结构很早就引起人们的注意并被加以研究。现在人们已模仿它建成各种精巧牢固的设备或建筑物（见图5-59）。目前，蜂巢的结构还被广泛用于飞机、火箭等有关的设计。按照工程建筑原理来看，蜂巢的设计非常合理，如占地面积最小，结构精巧、牢固，所用材料最经济等。还有人按鸡蛋的形状，建造了"气泡屋"作为校舍用，防止地震时被破坏。

图5-59 仿蜂巢构成的室内空间设计

思考与练习

1. 举例说明仿生结构在设计中的应用。
2. 运用不同的材料进行动物、人物或植物仿生结构练习。

第六节 复合式表现

前面的部分展示了不同立体构成元素的表现形式，而在日常的构成应用设计中，往往会同时出现多种元素的综合运用，在此将两个元素以上的立体构成元素的综合运用表现称为复合式表现（见图5-60～图5-67）。

（a）　　　　　　　　　　　（b）

图5-60 综合习作

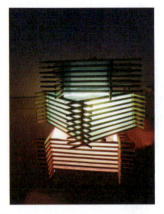

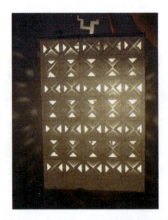

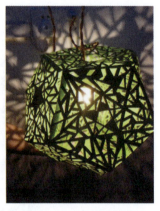

图 5-61 立体构成元素的综合运用表现——灯罩设计 1　马奇

图 5-62 立体构成元素的综合运用表现——灯罩设计 2　韩梦雪

图 5-63 立体构成元素的综合运用表现——灯罩设计 3　侯婷

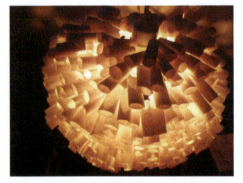

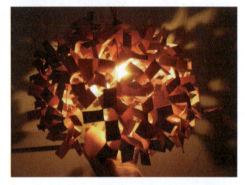

图 5-64 立体构成元素的综合运用表现——灯罩设计 4　郭偲偲

图 5-66 立体构成元素的综合运用表现——灯罩设计 5　王静

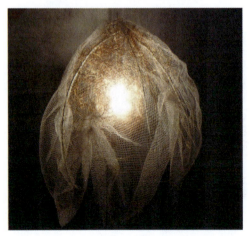

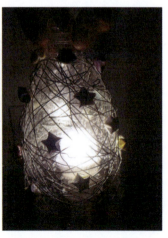

图 5-65 立体构成元素的综合运用表现——灯罩设计 6　王雪

图 5-67 立体构成元素的综合运用表现——灯罩设计 7　靳赛赛

树叶形房子的设计采用的是线立体与面立体及块立体的综合构成，运用切割、垒积、扭曲等手法营造出优美梦幻的空间（见图5-68）。

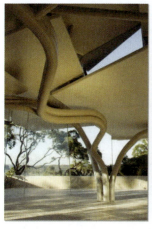
（a）

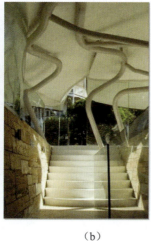
（b）

（c）

图5-68 树叶形房子

案例分析： 图5-69是库珀广场内外空间，线、面、块、柱各式各样的材料被重叠交错。在空中，一个扭曲的格子架在中庭四周和顶上盘旋，搭建出一个巨大的骨骼。这个以钢管组成，外裹玻璃纤维增强石膏壳，由计算机建模的"超级网格"是历时一年由手工装置而成的。它是高科技和手工技术的完美融合。它们可以移动，没有什么实效，但很有趣味。

（a）

（b）

（c）

图5-69 库珀广场内外空间

思考与练习

1. 利用线、面、块中任意两种造型组合,通过插接、剪切的方法进行造型设计。
2. 自定义一个主题,利用线、面、块3种元素自主选择造型方式进行设计。

第七节　计算机辅助设计与表现

构成教学沿袭至今已经有近一百年的历史,然而随着科技手段不断与设计学科的结合,计算机已经被当作设计作业的必要工具。构成教育的最终目的也是为让学生在后期的设计实践中能够熟练运用各种造型手段,创造出优美的设计作品。

计算机辅助设计于20世纪末进入我国,发展快,应用广。它的应用范围几乎涵盖所有的设计领域,如建筑、室内设计、视觉传达、动漫、工业产品等。计算机能够帮助人们进行理性化的思考,促使创造思维向系统化、多元化的方向发展,提高分析处理各种逻辑化的信息的能力。运用计算机辅助设计可以充分发挥计算机绘图的精确、方便、快捷、直观和易于修改、保存、复制等优点,从而提高工作效率。

设计与计算机相结合的构成教学方式是正在探索中的构成教学新领域,使用计算机辅助设计来完成构成作业有助于提高效率,更易于拓展造型练习的深度、广度。使用计算机进行立体构成设计,可以摆脱现实环境中材料和物理原理的束缚,极大地发挥学生的自主创造想象能力,给予设计更多的发挥空间。

但一味地利用计算机进行造型设计也有其缺点,那就是学生在计算机中设计的虚拟模型在现实环境中很可能实现不了,如物体之间的切合是否稳固,造型的重心设计是否合理,材料的强度及承载能力等问题都会导致计算机所设计的造型在实践中难以做到。

所以在教学过程中我们应该以传统的方式为主,以计算机设计为辅,促使学生在做作业过程中了解更多材料,懂得更多力学原理,并有一定的自我创新、创造能力。

用于计算机辅助设计的三维软件很多,常用的有Rhino、3DS Max、MAYA、Zbrush等。

Rhino又叫犀牛,是一款超强的三维建模工具,大小才几十MB,硬件要求也很低。不过不要小瞧它,它包含了所有的NURBS建模功能,用它建模感觉非常流畅,所以大家经常用它来建模,然后导出高精度模型给其他三维软件使用(见图5-70)。

第五章 构成形式与表现

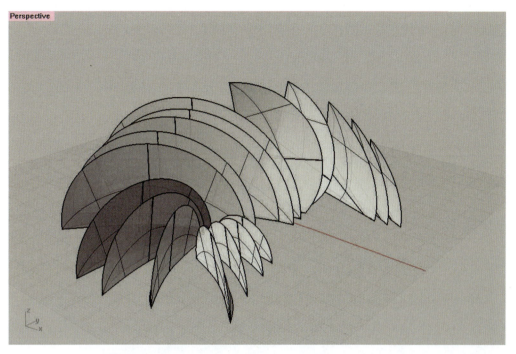

(a)

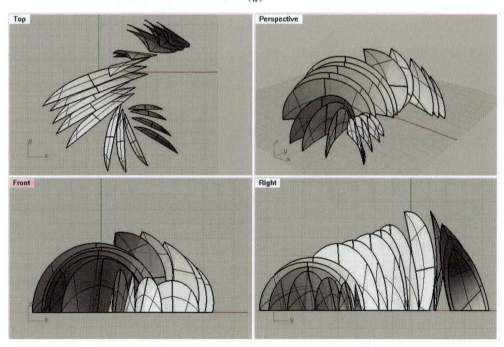

(b)

（c）

（d）

图 5-70 学生用 Rhino（犀牛）软件进行建模构成习作

3DS Max 在应用范围方面比 Rhino 更广泛。它应用于电视及娱乐业中，如片头动画和视频游戏的制作。深深扎根于玩家心中的劳拉角色形象就是 3DS Max 的杰作。在影视特效方面它也有一定的应用。而在国内发展的相对比较成熟的建筑效果图和建筑动画制作中，3DS Max 的使用率更是占据了绝对的优势。根据不同行业的应用特点对 3DS Max 的掌握程度也有不同的要求。3DS Max 在片头动画和视频游戏应用中动画占的比例很大，特别是视频游戏对角色动画的要求要高一些；影视特效方面的应用则把 3DS Max 的功能发挥到了极致（见图 5-71～图 5-80）。

（a）

（b）

图 5-71 3DS Max 创建不同形态的几何模型

图 5-72 通过修改参数可以创建不同形态的几何模型

立体构成

图 5-73　学生用 3DS Max 软件建模进行构成习作（默认参数）

图 5-74　学生用 3DS Max 软件建模进行构成习作（修改参数）

（a）

（b）

图 5-75 人物角色

（a）

（b）

图 5-76 机器人角色 1

（a）

（b）

（c）

图 5-77 机器人角色 2

（a） （b）

图 5-78　三维汽车模型

（a） （b）

图 5-79　人物身体局部建模 1

（a） （b）

图 5-80　人物身体局部建模 2

3D 打印这一快速成型技术在近年来被应用到了设计行业内的多个领域，预示着工业 4.0 的到来。3D 打印设备也更迭创新变得更为易用和便捷。很多设计类高校也都引进了 3D 打印设备。利用 3D 打印设备进行构成练习，有助于学生利用机器编程的无限可能突破繁复的制作过程进行畅想和创造（见图 5-81～图 5-83）。

（a）

（b）

图 5-81　3D 打印构成作品

图 5-82　3D 打印机器与计算机软件处理状态

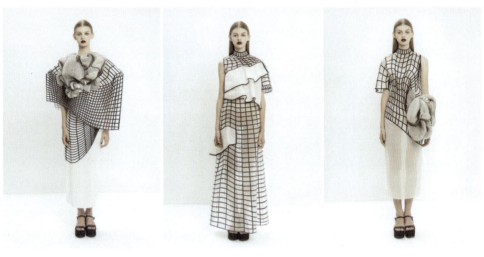

(a)

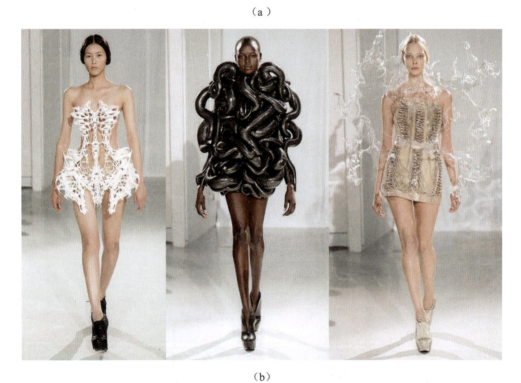

(b)

图 5-83 3D 打印线面构成的服装组与三维构成服装组(阿姆斯特丹的 Eric Klarenbeek 工作室)

第六章

立体构成在设计中的应用与作品欣赏

立体构成

自包豪斯设计学院开创现代设计理念以来，构成的原理就已系统而广泛地应用于设计领域。立体构成是设计专业的基础课程，它注重对立体造型的形式美法则、构成要素、材料与工艺技术等方面的探索。立体构成的学习、训练是提高、完善艺术设计素养的重要手段。

第一节　立体构成与现代设计的联系

立体构成是构成艺术的一部分，是现代设计的基础学科之一，其重点是研究空间立体造型规律以创造立体和空间形态。立体构成与现代设计之间是相互影响、相互依赖的关系。立体构成中的点、线、面、体的元素又构成了设计中的形态，具体可分为"抽象形态""具象形态"。抽象形态指几何形体和有机形体，是设计中最常用的形态。具象形态指模仿自然界的植物、动物、人物动态的装饰形态。立体构成就是运用抽象形态的点、线、面进行变化，创造出无数新的形态出来，为现代设计提供了广泛的方案和思路。它从形态及其组织形式入手，运用立体构成的原理和方法来组织空间，并且运用到设计中去，为现代设计寻找到了造型规律和美的法则。现代设计与科学技术的进步同时也为立体构成提供了良好的材料与技术基础。立体构成在现代设计中的应用主要体现在产品的功能与形式上。

1. 立体构成在功能上的应用

任何形态都具有内在结构，它体现形态的物理特征、空间形式及形体特点。现代设计为了满足工业化的需求，在设计中主要体现为一种功能性目的追求，如日用品满足人们日常生活的需要，交通工具满足行动快捷的需求，建筑满足空间室内的需求等。通过形态的合理化应用来解决功能性的问题是设计的先决条件（见图6-1）。

（a）

（b）

第六章 立体构成在设计中的应用与作品欣赏

(c)

(f)

图 6-1 立体构成在功能上的应用

2. 立体构成在形式上的应用

在具体设计中，人们除了应用形态来解决功能性的问题外，还应用形态来满足对外在形式审美的需求。任何形态都可以通过其外表特征、大小、色彩、肌理等诸多构成元素来体现形式风格。因此，形态在设计中成为表现个性、意味、时尚等审美追求的重要手段（见图6-2）。

(d)

(a)

(e)

(b)

立体构成

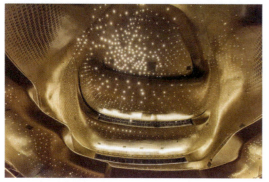
（c）

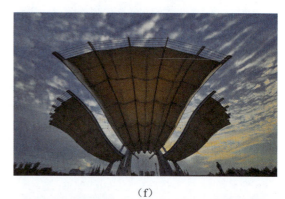
（f）

（d）

（g）

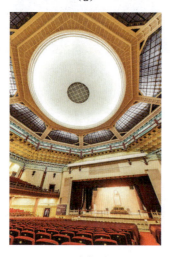
（e）

图6-2 立体构成在形式上的应用

作为一名设计师，除了要具有一定的设计能力外，还必须掌握构成形式美的规律来不断创造新形象。反过来，这些形象又可以改善设计的面貌，因而构成是设计的基础。学习立体构成的根本目的和意义也在于让学生掌握立体造型设计的各种规律和方法，能在今后的专业设计中融会贯通，在实际运用中创造出更美观、更合理

的形态。在现代社会中，处处都离不开现代设计，现代设计中的楼房设计、产品设计、服装设计及动漫角色、场景设计等都牵涉立体空间造型结构、材料与加工工艺等方面的知识。近年来由于构成艺术的迅速发展，其在建筑环境与景观设计、产品设计、展示设计、包装设计、动漫设计中均有广泛的运用。

第二节　立体构成在建筑环境与景观设计领域的应用

空间是建筑设计的核心与本质。建筑设计是指为满足一定的建造目的（包括人们对它的使用功能的要求、对它的视觉感受的要求）而进行的设计，它使具体的物质材料在技术、经济等方面可行的条件下形成能够成为审美对象的产物。利用建筑材料限定空间，形成一个或多个物理空间。这种物理空间被称为空间原型，并多以几何形体呈现。建筑空间其实就是通过几何形体之间的重复、并列、叠加、相交、切割、贯穿等方法，相互组织在一起，共同塑造了建筑的形态。建筑的结构形式和立体构成中的形体组合构成是类似的。立体构成中的组合原理规律和方法都可以在建筑设计中被运用。

建筑不只是外观造型，还应包括内部空间的处理与完善。建筑的内部空间又称室内空间。为了更好地满足建筑的物质与精神功能，对其内部空间进行装饰设计与处理也很重要。内部空间处理是指在建筑设计的基础上，进一步调整空间的尺度和比例，解决好空间与空间之间的分割、衔接、对比、统一。如在水平方向上，往往采用垂直面交错配置，形成空间在水平方向上的穿插交错；在垂直方向上则打破上下对位，创造上下交错覆盖、相互穿插的立体空间。而对空间细部（界面、家具陈设、设备设施等）的处理主要是运用形、色、光、质等造型因素来体现设计意图。

景观设计（又称景观建筑学）是指在建筑设计或规划设计的过程中，对周围环境要素包括自然要素和人工要素的整体考虑和设计，使得建筑（群）与自然环境产生呼应关系，使其使用更方便，更舒适，提高其整体的艺术价值。景观包括建筑与外部环境，其设计以突出空间为主题。立体构成中的形式法则、构成要素等对景观设计均有直接的指导意义。

图 6-3 为立体构成在建筑设计中的应用及作品欣赏。

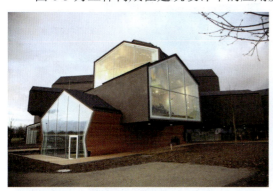

（a）

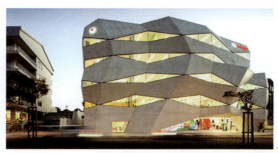

（b）

立体构成

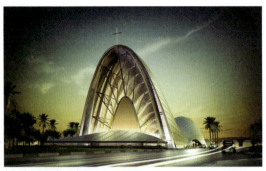

(c)

(f)

(g)

(d)

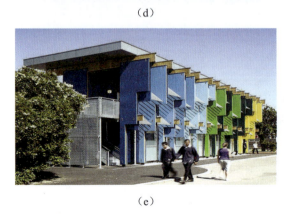

(e)

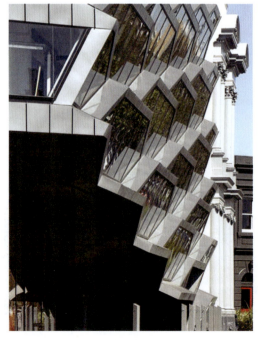

(h)

第六章 立体构成在设计中的应用与作品欣赏

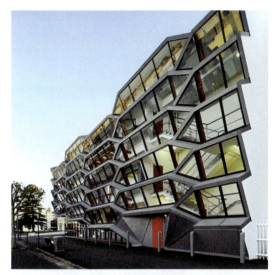

(i)

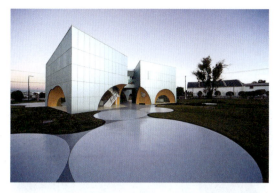

(l)

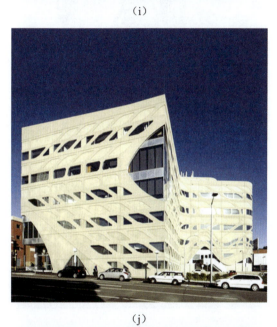

(j)

(m)

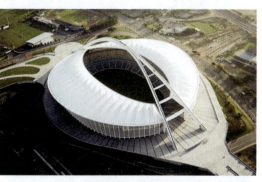

(n)

(k)　　　　　　　　　　(o)

立体构成

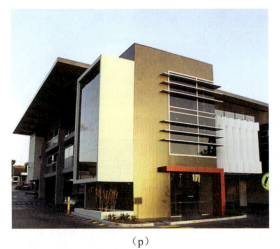
(p)

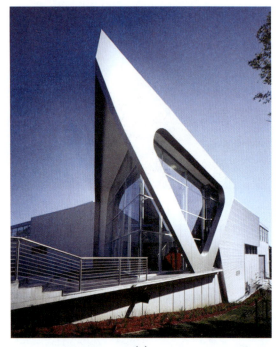
(r)

(s)

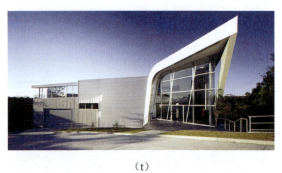
(t)

(q)

图 6-3 立体构成在建筑设计中的应用及作品欣赏

图 6-4 为立体构成在景观与雕塑设计中的应用及作品欣赏。

(a)

(b)

(c)

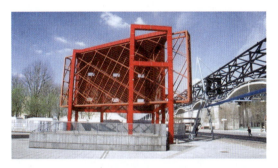

(d)

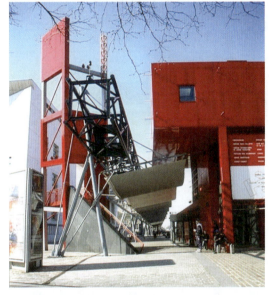

(e)

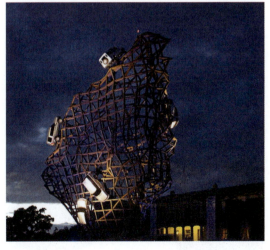

(f)

图 6-4 立体构成在景观与雕塑设计中的应用及作品欣赏

图 6-5 为立体构成在室内设计中的应用及作品欣赏。

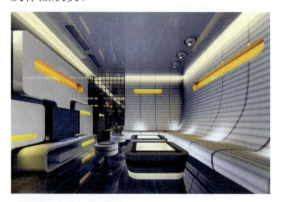

（a）

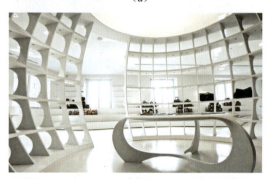

（b）

（c）

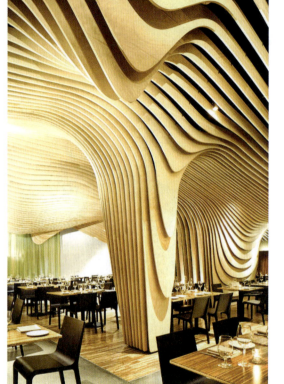

（d）

图 6-5　立体构成在室内设计中的应用及作品欣赏

第六章　立体构成在设计中的应用与作品欣赏

图 6-6 为国外科技展厅展示设计。

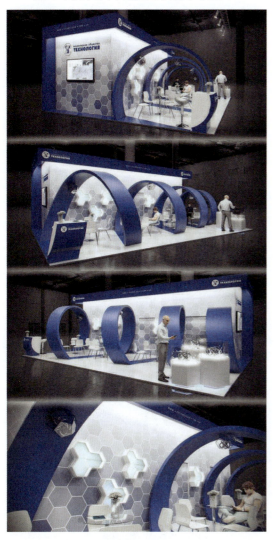

（a）

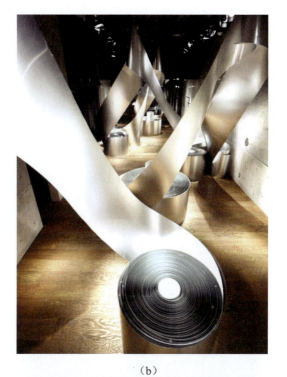

（b）

（c）

图 6-6　国外科技展厅展示设计

第三节　立体构成在产品设计中的应用

当前，人们的生活已经无法离开工业产品设计，从喝水用的杯子到家具陈设，从使用的各类电器到身上穿的衣服，还有出行乘坐的交通工具，以及珠宝首饰、装饰品等，都是工业产品设计的范畴。工业产品设计是使人们的生活更舒适、更惬意的一种手段。可以说，工业产品设计正在影响人们的生活。

工业产品设计是科学技术和艺术的融合，是工业产品的使用功能和审美情趣的完美结合，所以，在工业产品设计中特别强调产品设计的功能性、审美性和经济性。随着时代的发展，现代工业产品设计的发展也已经经历了一个多世纪，在发展中，工业产品设计被更多地注入了精神和文化的内涵。

工业产品的设计过程是把抽象的理念和技术转化为可以摸得到的实实在在的东西，这种抽象的理念是创造性思维。立体构成的学习和训练就是为了培养学生的创造性思维，掌握立体造型的规律和方法。常常有许多好的立体构成造型，只要融入实用功能就会成为一件工业产品的设计基础。

图 6-7～图 6-10 为立体构成在产品设计中的应用及作品欣赏。

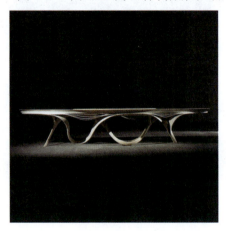
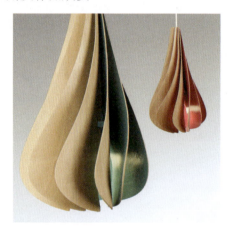

图 6-7　Joseph Joseph 曲线型桌子　　　　图 6-8　白俄罗斯 Solovyovdesign 工作室设计的一款旋涡灯

第六章 立体构成在设计中的应用与作品欣赏

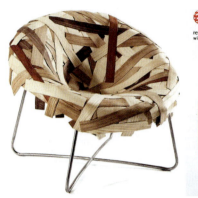

图6-9 "衡"灯具设计 李赞文　　　　　　　　　图6-10 手表设计 深泽直人

第四节　立体构成在展示设计中的应用

展示设计是一门综合艺术设计，它的主体为商品。展示空间是伴随着人类社会政治、经济的阶段性发展逐渐形成的。在既定的时间和空间范围内，运用艺术设计语言，通过对空间与平面的精心创造，使其产生独特的空间范围，不仅含有解释展品宣传主题的意图，并使观众能参与其中，达到完美沟通的目的，这样的空间形式，一般称为展示空间。对展示空间的创作过程，称为展示设计。

在高科技迅猛发展的今天，沟通和交流的重要性已被人们所认同。展示为信息沟通和交流提供了全新的空间环境和方式，如展览会、商业展示厅、产品陈设室、博物馆、画廊等，因此人们形象地称展示为"空间传播媒介"。它已成为产品形象和企业形象传播的有效工具。

展示设计的本质是人为环境创造空间运用和场地规划的艺术。因此，展示设计所面对的是：展示道具的形态塑造和布置，色彩的运用及灯光照明布置，以营造出特定文化背景下的艺术气氛及环境；通过空间的划分、联系，从而对人为活动进行引导，创造人与人，人与物之间舒适、轻松的活动空间和交流空间。

在展示设计的过程中，空间运用和立体造型是两个不可回避的课题，这和在立体构成中所讨论和研究的原理规律是相一致的。

图6-11～图6-13为立体构成在展示空间设计中的应用及作品欣赏。

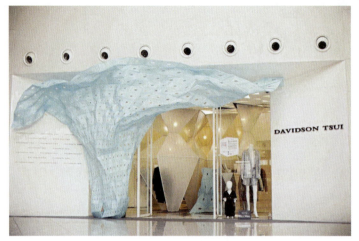

图 6-11 新天地橱窗展示

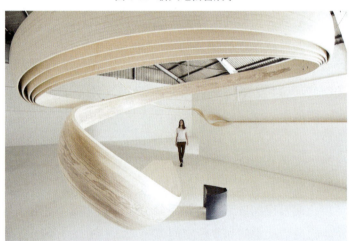

图 6-12 室内陈设 Joseph Joseph

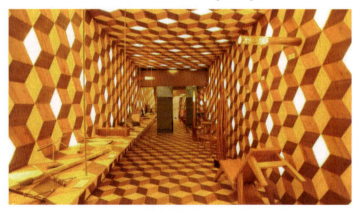

图 6-13 室内空间设计 石大宇

第五节　立体构成在包装设计中的应用

包装是品牌理念、产品特性、消费心理的综合反映，它直接影响消费者的购买欲。在经济全球化的今天，包装与商品已融为一体。包装作为实现商品价值和使用价值的手段，在生产、流通、销售和消费领域中，发挥着极其重要的作用，是设计不得不关注的重要课题。

人们在购买商品时，不仅追求好的商品质量，还会要求商品包装精美。甚至有些人会依据商品的包装来判断商品质量，可见包装对商品市场所具有的重要意义。

包装分一次包装、二次包装和三次包装。

一次包装也称为内包装或小包装，它是直接对商品进行包裹或储存。如果商品是某种无形物质，如香水、酒类、饮料、调味品、部分食品等液态或粉状小颗粒物质，多使用容器包装。这时容器造型设计是至关重要的，容器造型的设计不仅要考虑外部立体形态美的塑造，同时造型设计还会受到容器的内空间（容量）的限制。容器造型的这些设计因素的考虑，本质是对立体构成中物理空间的界定、体与量的关系等原理的充分运用。

二次包装又称中包装，三次包装也称大包装、外包装。这些包装主要是对商品加强保护，便于商品运输、携带和堆放。因此这类包装都较为整体、单纯，多呈现几何形态，与立体构成的单体构成极为相近。另外，包装的目的是要保护商品免遭损坏，因此包装材料的特性也是包装设计要考虑的因素，材料要素也是立体构成中的重要部分。

在包装设计中，立体构成的知识在包装结构上的应用更为直接，包装设计的纸盒结构无论是在切割、折叠和插接等加工方面，还是在立体造型的结构、原理和规律方面，都和立体构成中的纸立体构成有着千丝万缕的联系。

图 6-14～图 6-20 为立体构成在包装设计中的应用及作品欣赏。

图 6-14　曲线柱状构成包装

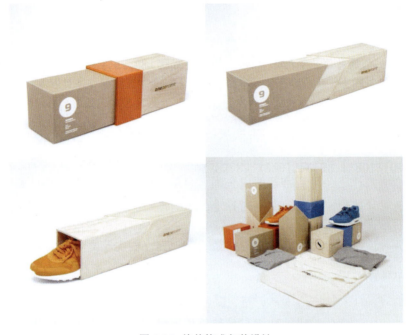

图 6-15 块体构成包装设计

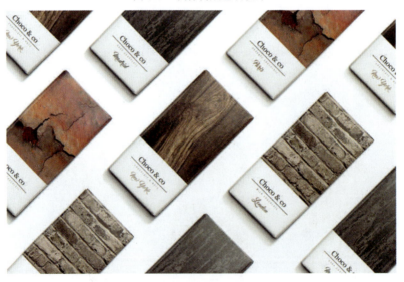

图 6-16 肌理包装(巧克力品牌包装设计)

第六章 立体构成在设计中的应用与作品欣赏

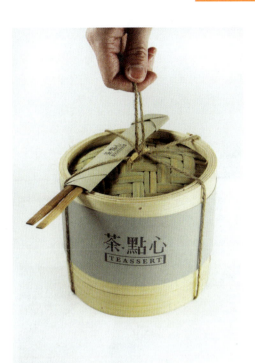

图 6-17 面编制构成与折叠构成包装 1　Lily Kao（加拿大）

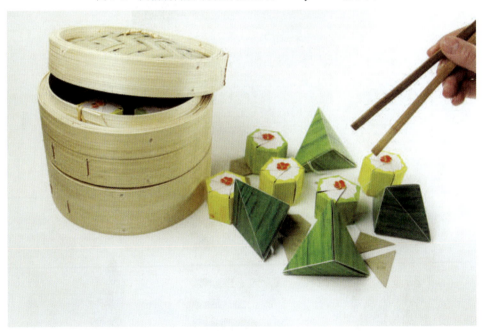

图 6-18 面编制构成与折叠构成包装 2　Lily Kao（加拿大）

立体构成

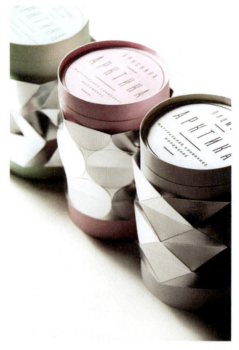

图 6-19　Apktnka 几何图案冰棒包装设计 1　零二七设计网

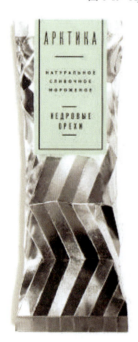

图 6-20　Apktnka 几何图案冰棒包装设计 2　零二七设计网

第六节　立体构成在动漫设计中的应用

动漫设计是指通过漫画、动画，结合故事情节，以平面二维、三维动画、动画特效等相关表现手法，形成特有的视觉艺术的创作模式。而随着政府对动漫产业的加大扶持，动漫设计也成为高薪"朝阳产业技能"的代表。

动漫空间立体的基本形态，动漫空间立体的形式美法则及审美感受，立体构成的肌理表现、动漫基本形体的综合构成及在动漫创作中的具体应用等都离不开立体构成的理论原理与基础训练，所不同的是，动漫设计更多地借助计算机技术与虚拟表现。

图 6-21～图 6-35 为立体构成在动漫设计中的应用及作品欣赏。

图 6-21　冰河世纪 1（美国）

图 6-22　冰河世纪 2（美国）

图 6-23　游戏场景设计（色彩）　贾斯汀·切里

图 6-24　空间感作品欣赏　崔宪华（韩国）

(a)

(b)

图 6-25 空间与视角 倪传静

图 6-26 肌理作品欣赏 李素雅(韩国)　图 6-27 质感游戏人物欣赏 SeungHwan Jang(韩国)

图6-28 量感角色设计 网禅

图6-29 质感角色设计 网禅

图6-30 空间感游戏角色人物

图6-31 色彩与肌理游戏角色人物

图 6-32 体块角色与场景设计

图 6-33 质感与量感人物角色设计

图 6-34 空间感场景设计

图 6-35　色彩与质感角色设计

第七节　立体构成在界面设计中的应用

界面设计是在互联网时代人与机器之间传递和交换信息的媒介，包括硬件界面和软件界面，是计算机科学与心理学、设计艺术学、认知科学和人机工程学的交叉研究领域。近年来，随着信息技术与计算机技术的迅速发展，网络技术的突飞猛进，人机界面设计和开发已成为国际计算机界和设计界最为活跃的研究方向。

界面内的基本形态，形式美法则及审美感受、肌理表现等都离不开立体构成的理论原理与基础训练，图 6-36～图 6-41 为立体构成在动漫设计中的应用及作品欣赏。

图 6-36　界面设计中的基础按钮

立体构成

图 6-37 界面设计中的基础三维构成

图 6-38 界面设计中的扁平化风格

第六章 立体构成在设计中的应用与作品欣赏

图 6-39 界面设计中的解构

图 6-40 界面设计中面的构成

图 6-41　界面设计中线的构成应用

参 考 文 献

[1] 潘祖平. 基础造型. 南昌：江西美术出版社，2009.

[2] 林华. 新立体构成. 武汉：湖北美术出版社，2009.

[3] 陈敬良，李红霞. 现代构成艺术. 哈尔滨：哈尔滨工程大学出版社，2008.

[4] 李刚，杨帆，冼宁. 立体构成. 沈阳：辽宁美术出版社，2009.

[5] 邱松. 立体构成. 北京：中国青年出版社，2011.

[6] 殷双喜. 中国雕塑：第8辑. 石家庄：河北美术出版社，2008.

[7] 陈伟. 动漫立体构成. 北京：清华大学出版社，2009.

[8] 朝仓直巳. 艺术•设计的立体构成. 林征，林华，译. 北京：中国计划出版社，2000.

[9] 阿恩海姆. 艺术与视知觉. 滕守尧，朱疆源，译. 3版. 成都：四川人民出版社，2006.

[10] 余昌冰，廖雨注. 立体构成. 武汉：湖北美术出版社，2007.

[11] 张君丽，王红英，吴巍. 立体构成. 武汉：华中科技大学出版社，2008.

[12] 刘明来. 立体构成. 合肥：安徽美术出版社，2008.

[13] 满懿. 立体构成. 北京：人民美术出版社，2006.

[14] 倪凤祥. 立体构成. 开封：河南大学出版社，2005.

[15] 王受之. 世界现代设计史. 北京：中国青年出版社，2015.

[16] 张毅. 立体研究. 沈阳：辽宁美术出版社，2007.

[17] 师晟. 立体形态创意构成. 上海：东华大学出版社，2011.

[18] 王庆功. 新立体构成. 天津：天津人民美术出版社，2009.

[19] 钱涛. 立体构成. 2版. 合肥：合肥工业大学出版社，2009.

[20] 胡璟辉，兰玉琪. 立体构成原理与实战策略. 北京：清华大学出版社，2017.

[21] 王安霞. 构成设计：立体篇. 2版. 武汉：武汉理工大学出版社，2016.

[22] 黄文军，蔡狄坚. 构成与设计. 北京：清华大学出版社，2016.